DRAWING OPPAIS
究極美胸繪畫技法

チカライヌ／著　黃筱涵／譯

前言

所謂的「表現」是什麼呢？展露於表面的意思嗎？嗯……既然有表面的話，就代表有裡面吧？裡面是指自己的內在嗎？如各位所知，人類的內在自由且沒有特定的形狀，不受任何事物束縛。就連規矩或禮節等，都無法將內在束縛到動彈不得的地步，不，應該說是我希望內在能夠不受束縛。

姑且不論這個，來談談胸部吧。胸部真的是種很自由自在的存在，google「胸部」就會出現豐富的圖片，不管是上下左右還是什麼樣的凹凸狀況都有。不論男女，從彈性十足、波濤胸湧、結實無比到飛機場，各種五花八門的表現手法，彷彿在向世界展現「二次元世界裡沒有什麼事情是辦不到的」。這簡直可以算是胸部之舞……，不，應該說是祭典才對。反正看的是傻子、跳舞的也是傻子，不一起跳舞就太吃虧了！一旦跳起胸部之舞，就沒人阻止得了。阻止的人都是傻子，搞不清楚狀況！都給我看清整個氛圍啊！

……我就是秉持著這樣的想法，決定從作畫的角度研究胸部。我想要「探究胸部的原點」。究竟何謂「胸部」？目前的狀態如何？我想知道胸部的過去與未來。凡事皆是如此，唯有理解胸部最真實的樣態，才能將它完美運用在各種畫作上，不是嗎？

我用本名接工作時，多半會畫植物與風景，會從素描開始繪製這些題

材。仔細觀察實物找到感覺後，就卯起來畫出多張素描，從中挑出最理想的一張打造出作品。

胸部的繪製也是一樣吧？

市面上有各式各樣的胸部畫。既然是圖畫，想讓胸部呈現什麼形狀都無所謂，但是首先仍應從最真實的模樣開始練習。然後仔細觀察對自己來說最理想的胸部，試著畫出具有獨特風格的胸部吧！這樣的胸部，毫無疑問會是獨一無二的胸部。

這本書是繼臀部繪圖專書後，又一本主題不～正經的書，但是介紹的胸部畫法都是我依自己的風格研究出來的。

如果你發自內心精心畫出的胸部，能夠發揮出「不只吸引胸控，還讓原本對胸部毫無想法的人也打從心底讚嘆『噢噢！胸部真美！』」的魅力，那就太棒了！

若本書可以助各位一臂之力，我將深感榮幸。

チカライヌ

CONTENTS

真實的胸部
—— 005

胸部的上邊與下邊
—— 013

胸部的動態
—— 031

「集中一點！托高一點！」的考察
—— 065

胸部與衣服的皺褶
—— 075

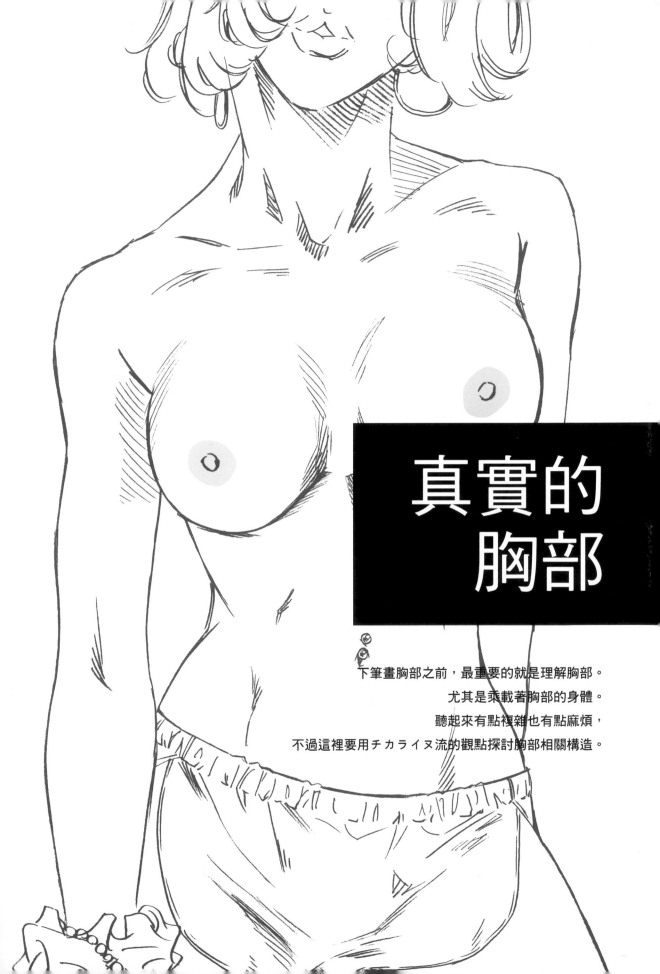

真實的
胸部

下筆畫胸部之前，最重要的就是理解胸部。
尤其是乘載著胸部的身體。
聽起來有點複雜也有點麻煩，
不過這裡要用チカライヌ流的觀點探討胸部相關構造。

胸部的繪製關鍵

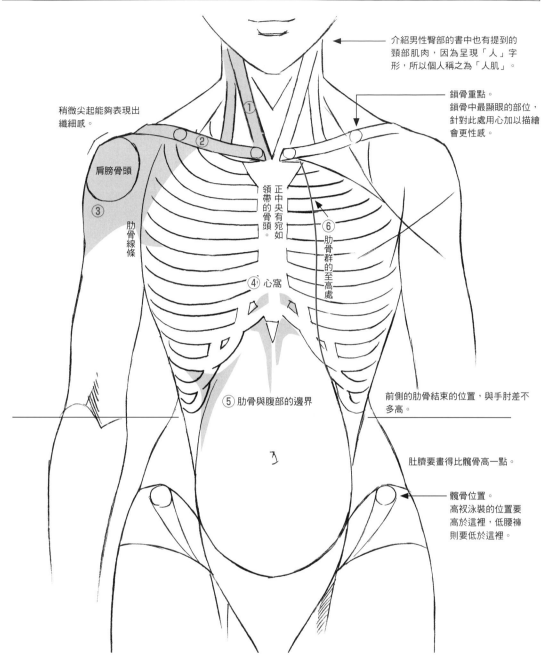

介紹男性臀部的書中也有提到的頸部肌肉，因為呈現「人」字形，所以個人稱之為「人肌」。

鎖骨重點。
鎖骨中最顯眼的部位，針對此處用心加以描繪會更性感。

稍微尖起能夠表現出纖細感。

肩膀骨頭

①

②

③

肋骨線條

正中央有宛如領帶的骨頭。

④ 心窩

⑥ 肋骨群的至高處

⑤ 肋骨與腹部的邊界

前側的肋骨結束的位置，與手肘差不多高。

肚臍要畫得比髖骨高一點。

髖骨位置。
高衩泳裝的位置要高於這裡，低腰褲則要低於這裡。

這邊試著用一如既往的簡單畫風，畫出令人懷疑「畫個畫而已有必要嗎？」的人體內部構造。但不必全部記下來。其實這幅畫已經大幅省略了，例如：肋骨其實左右各12根，共有24根，頸部肌肉也更加複雜。包括我在內，本書的讀者想必都有過這些問題吧？「該怎麼把人體畫得更性感？」「為什麼胸部的位置會這麼多變化？」「我想要畫得更加肉感，連胸部周圍都表現出豐滿的感覺，該怎麼做？」所以我決定列出「有助於畫出理想胸部」的必要資訊供各位參考。講到最受歡迎的部位，應該就是「頸部線條」、「鎖骨」、「肩膀」及「乳溝下方」（心窩）等。另外，我也依個人想法標出①～⑥的繪製關鍵，參考這些部位作畫將有助於提高逼真感。

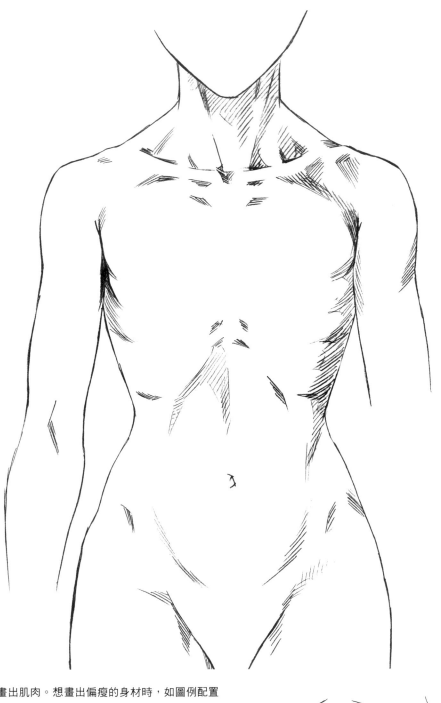

接下來畫出肌肉。想畫出偏瘦的身材時，如圖例配置
陰影就能夠輕易表現出來。「哎呀，好像是個男孩
子。」這張圖是否讓各位浮現如此想法呢？確實，除
了腰線與腹部的圓潤感之外，整體看起來與少年身材
無異。但是請確認③的肩膀一帶──這邊的肩膀表現
方法與未發育完成的少年不同，尤其是手臂根部有一
小塊圓潤的肉，也就是「副乳」。想要表現出女人味
與柔軟感時，「副乳」是不可或缺的極重要條件。

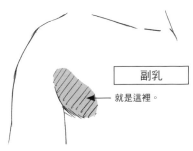

副乳

← 就是這裡。

正乳與副乳

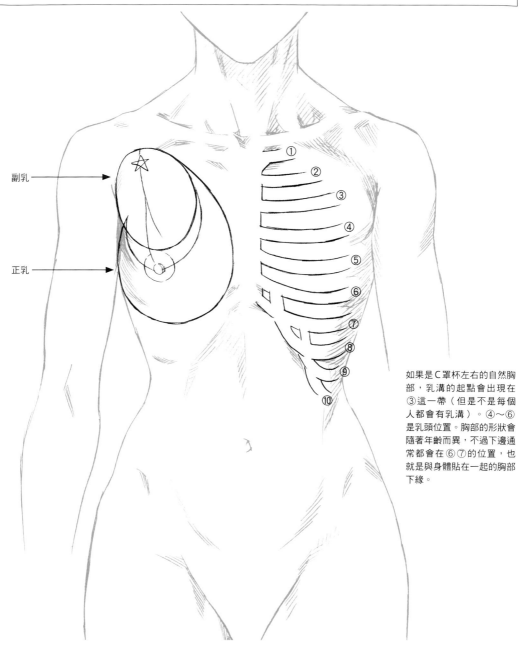

副乳 →

正乳 →

① ② ③ ④ ⑤ ⑥ ⑦ ⑧ ⑨ ⑩

如果是 C 罩杯左右的自然胸部，乳溝的起點會出現在③這一帶（但是不是每個人都會有乳溝）。④～⑥是乳頭位置。胸部的形狀會隨著年齡而異，不過下邊通常都會在⑥⑦的位置，也就是與身體貼在一起的胸部下緣。

正副乳的區分如圖所示，其中，正乳內含育兒時的重要器官「乳腺」，所以需要豐滿的肉來加以保護。看到女性穿著吊帶背心露出副乳時，各位是否會感到興奮呢？我想這是因為「副乳」會讓人聯想到豐滿的「正乳」吧？

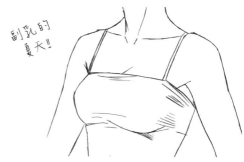

副乳的夏天!!

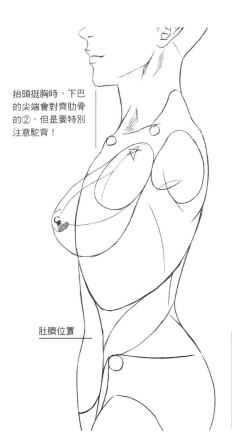

抬頭挺胸時，下巴的尖端會對齊肋骨的②，但是要特別注意駝背！

肚臍位置

接下來從側面觀察胸部吧！副乳就是與胸肌上側重疊的柔軟肉塊，正乳本身沒有肌肉，所以副乳的緊實度攸關胸部整體的均衡感與美感。但不管是挺翹的胸部還是沉重朝下的胸部，我都非常喜歡。插圖的世界非常自由，最重要的就是投其所好。

我至今看過許多胸部的繪畫，很多人都會好好地畫正乳，卻很少人畫出副乳。然而副乳不僅是用來區分少年少女的重點要素，也在背後悄悄地吊起正乳。正乳在發揮最大的功能——哺乳時會非常緊繃，這時副乳能夠為正乳增添伸展空間，對努力吸乳的小嬰兒來說是非常貼心的存在。所以來吧，一起描繪胸部吧！

女性的小腹會稍微隆起，因此肚臍方向會往上。像這樣開孔朝上會比低垂更有助於展現出女性氣息。

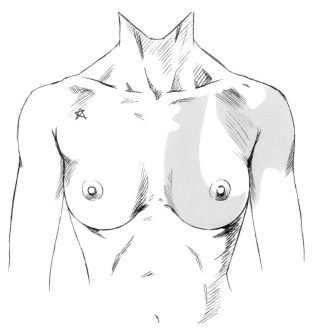

畫好了，B罩杯大概就是這個形狀。這邊以上色的方式稍微示範了陰影的位置，副乳則從☆的位置開始。穿和服時若用帶子綁起袖子，綁帶就會貼住這個部位，請試著把副乳畫得肉感可愛一點吧！胸部的陰影與亮部會隨著光源而異，但是基本上會呈現「し」字形。此外，受到骨骼與肌肉的影響，☆的位置會稍微高

起，且將手臂往前擺動時這裡的肌肉就會變得緊繃，大約位於①和②的交界點那一帶。
平常被背包或書包背帶壓著的副乳，就像這樣低調地努力著。雖然是不受矚目的配角，仍請各位努力畫出副乳的魅力吧！

009

「外斜視」的乳頭～兩邊乳頭的方向～

接下來要請各位注意的是「兩邊乳頭的方向」而非位置，畢竟乳頭的位置各有偏好，所以姑且不談……。先談談我個人非常講究的「乳頭方向」。欣賞過各式畫作中的胸部後，最令我無法忽視的就是「方向互相平行」、「朝著正前方」的乳頭。這邊必須坦白說，乳頭並不是向日葵，不會像眼睛一樣直直地盯著你瞧，將乳頭畫成這樣就會欠缺真實感。「不管畫了多少次，仔細看還是覺得……好像怪怪的～～??」對於自己筆下的胸部感到懷疑時，問題說不定就出在「乳頭方向互相平行且朝向正面」。所以請仔～～細地觀察吧！是否和乳頭對上眼了呢？如果分毫不差地對上了，那麼這肯定就是讓人覺得「不像真的胸部」、「很像塑膠人偶的胸部」的元凶。找到兇手後又該怎麼辦呢？以眼睛來形容的話，就是必須分別往外看，請將乳頭的角度調整得猶如「正努力想看自己背後」的感覺。

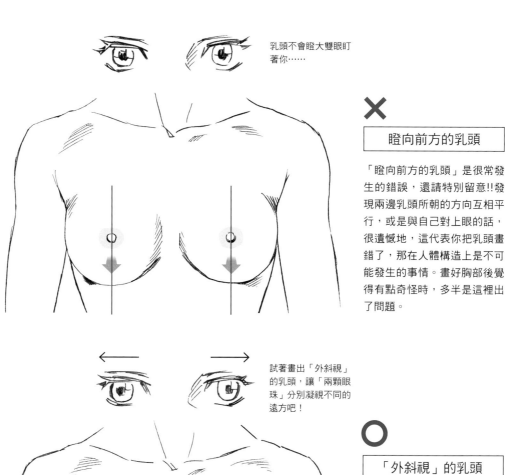

乳頭不會瞪大雙眼盯著你……

✕ 瞪向前方的乳頭

「瞪向前方的乳頭」是很常發生的錯誤，還請特別留意!!發現兩邊乳頭所朝的方向互相平行，或是與自己對上眼的話，很遺憾地，這代表你把乳頭畫錯了，那在人體構造上是不可能發生的事情。畫好胸部後覺得有點奇怪時，多半是這裡出了問題。

試著畫出「外斜視」的乳頭，讓「兩顆眼珠」分別凝視不同的遠方吧！

◯ 「外斜視」的乳頭

兩邊乳頭會各自往左往右散開，至於朝上還是朝下則依個人喜好決定。乳頭的繪製關鍵在於「各自往外看」，所以我稱之為「外斜視」。畫的時候請將雙邊乳頭方向稍微錯開，畫得猶如「各自望向耳朵的眼珠」，至於要多偏外側都沒關係！

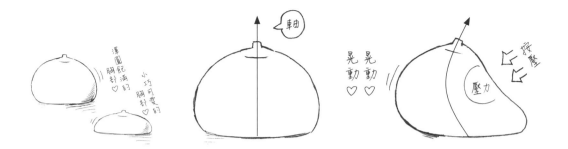

為什麼乳頭會分別朝外呢？只要從物理的角度思考就很好懂了。將胸部假想成一顆大福，會覺得相當渾圓飽滿吧？當然，接下來要介紹的理論同樣適用於貧乳的繪製。

渾圓飽滿的胸部中有條軸線，分布在胸部各處的乳腺會集中到此處。軸線不會歪掉，但是卻相當柔軟，所以按壓或受到重力影響時，軸線中心就會變形，沒錯，就是你現在想像的「乳搖」畫面。這時不管外力從哪個方向施壓，位在軸線前端的乳頭都會隨著軸線方向變動。

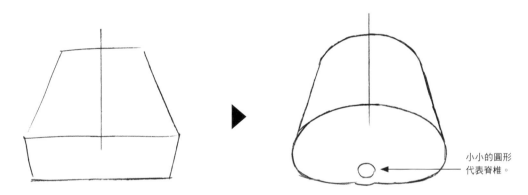

小小的圓形代表脊椎。

接下來談談身體，這個支撐著胸部的底座並不平坦。請看上圖，胸部的底座並非左圖這種四方體，而是帶有弧度的圓潤人體，所以先簡略畫出右上圖這種形狀。

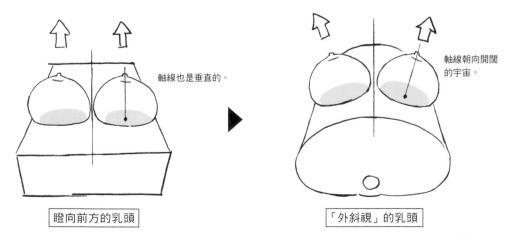

軸線也是垂直的。

軸線朝向開闊的宇宙。

瞪向前方的乳頭

「外斜視」的乳頭

將渾圓的胸部擺在四方體上面，會如左圖般保持水平，但是擺在具弧線的人體上時，胸部的底部會出現斜度，使兩側乳頭分別朝著不同方向。因此，就算採站姿，乳頭仍然會呈現「外斜視」的狀態。

躺著時的胸部

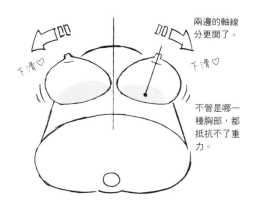

像右圖這樣躺著時，胸部就彷彿擺在下坡上，使乳頭更加外擴。沒錯，就是Q彈地往外流動的感覺，我稱其為「躺乳的定義」。

兩邊的軸線分更開了。

下滑♡　下滑♡

不管是哪一種胸部，都抵抗不了重力。

側躺時的胸部

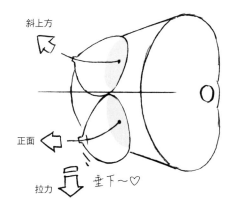

接下來看看側躺的人體。雖然胸部受到重力影響往同樣方向垂下，兩邊的乳頭仍會各自朝著不同方向，這裡就是作畫時的關鍵──胸部內容物大範圍移動，讓軸線出現有彈性的變形。胸部裡沒有骨頭與肌肉，屬於無支撐力的柔軟肉質，因此儘管乳腺等仍是以軸線為中心，軸線卻會在身體傾斜時跟著變形。原本朝外的軸線尖端──乳頭會被重力拉到反方向，因此下側的乳頭會幾乎朝向正面，上側的乳頭則會繼續朝向斜上方，我稱其為「側躺乳的定義」。

斜上方

正面

拉力　垂下～♡

朝下的胸部

再來探討人體朝下時的胸部狀態，這時雙乳直接受到重力影響，內容物都集中在身體中心的下方（「集中托高型胸罩」就必須在這種狀態下穿著），也就是所謂「啪噠啪噠」互撞的狀態。乳頭在這種情況下仍會「各自朝外」，再受到軸線變形的影響，外翻的程度更甚其他姿勢。這是為什麼呢？

個人是這麼想的──人類原本是用四腳行走的生物，所以或許乳頭本來就必須往外翻，才能方便寶寶「從側邊吸乳」吧？雖然人類進化到猿人時就能夠站立、抱住寶寶，然而還是躺著時才能一口氣哺育多個小孩。考量到哺乳效率以及對小孩撞到頭的預防，「乳頭個別朝外」才是最適當的狀態，這簡直就是朝著母性的方向嘛！順帶一提，我臨盆的時候三不五時就會看著蝦夷栗鼠媽媽的照片，讚賞這胸部真是長得太巧妙了！

回到人類的胸部，事實上「胸部」的形狀與狀態五花八門，會依年齡、體質、生活習慣、有無穿著胸罩（分成必須認真穿著派、偶爾穿著運動內衣派與不穿胸罩派）而異，甚至連國籍都會造成影響。「難道胸部也有風俗民情之分嗎!?」相信很多人會感到驚訝，不過以歐美胸型與亞洲胸型的差異為例，應該就好懂多

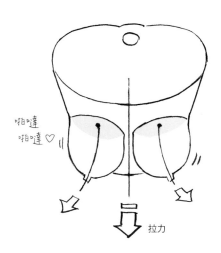

啪噠啪噠♡

拉力

了吧？各國對漂亮胸部的定義、胸罩的必要性等想法不同，因此地球上其實存在著非常豐富多樣的完美胸部。用自己的畫筆描繪理想胸部時，光是概分成「上邊」與「下邊」，就能夠組成相當多元的表現方式。我自己也打算在作畫時單純一點，把胸部分成上下兩側去思考就好了。

胸部的
上邊與下邊

胸部是各式各樣曲線的集合體。
想一口氣畫好時，就特別容易失敗或看起來怪怪的。
請將胸部分成上邊與下邊仔細觀察，
再搭配自己手指的習慣、順手的方向等，
小心翼翼地畫出漂亮的胸部吧！

胸部的上邊指的是上乳，下邊則是指下乳。上乳並非專指乳頭，涵蓋範圍包括鎖骨線至乳頭，就如同由偏旁冠腳形成豐富組合的國字，胸部也能夠藉由不同的南北半球組合，形成相當多元的類型。

女性一般會覺得下圖這種勻稱的胸部，才稱得上是可愛、漂亮。也就是說，胸罩的下圍應該位於圖中腋下線（夾體溫計的地方）與手肘的中間點偏下一點，乳頭則要設定在中央偏上的地方，如此一來就是女性眼中的美乳──「朝上蜜桃乳」。

這是女性向H漫中常見的胸部形狀，當然不是每個人都喜歡這種胸部，不過這裡聊的不是喜好，而是一般大眾的取向。接著試著將乳頭與鎖骨中央連成三角形，可以發現形成正三角形的胸部就會是好看的胸部。不過～這其實只能借助胸罩的力量。

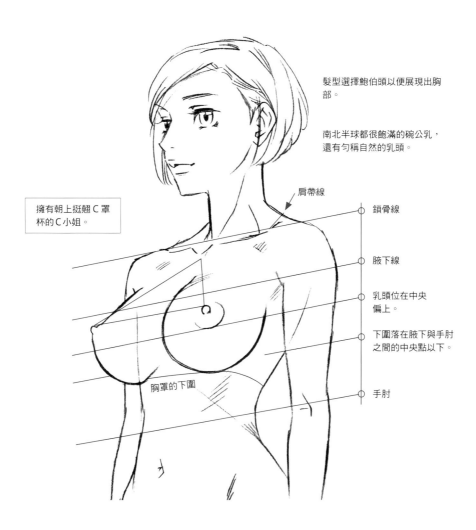

髮型選擇鮑伯頭以便展現出胸部。

南北半球都很飽滿的碗公乳，還有勻稱自然的乳頭。

肩帶線

鎖骨線

腋下線

乳頭位在中央偏上。

下圍落在腋下與手肘之間的中央點以下。

手肘

擁有朝上挺翹C罩杯的C小姐。

胸罩的下圍

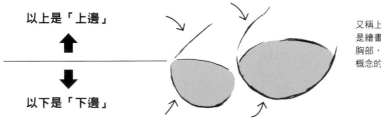

以上是「上邊」

以下是「下邊」

又稱上乳與下乳。本書主題是繪畫，會「以線條表現」胸部，所以也會用更具線條概念的「半球」來表達。

有多少女性，就有多少類型的胸部，這邊挑出幾種最常見的為例。
包括線條偏直且坡度不明顯的曲線、或是無視重力超挺翹的類型等，箭頭代表的是乳頭的方向。

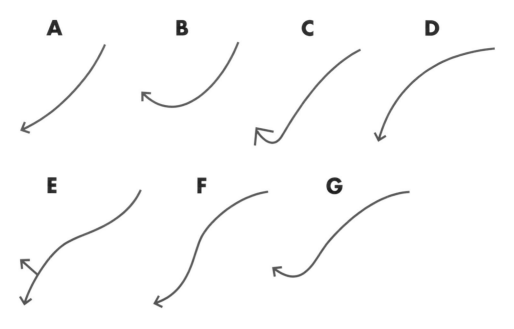

A～C是女性向H漫偏好的上邊，D～G是網路常看到的類型。※上一頁的C小姐就屬於C類型。

下邊 胸部形狀由上邊決定（乳頭是朝上？大方地面對正前方？還是害羞地朝下？），豐滿程度則取決於下邊。我感覺下邊的種類比較少，不過和上邊組合在一起就會呈現出各種不同的分量感。下邊有點像是配角。

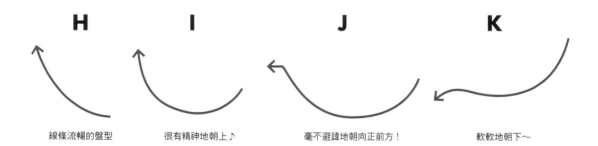

線條流暢的盤型　　　很有精神地朝上♪　　　毫不避諱地朝向正前方！　　　軟軟地朝下～

A型上邊＋H型下邊

這個組合的胸部約為A～B罩杯，是男性一手可以掌握的尺寸，也可以說是最符合現實的胸部，描繪日本女性時可以此為基礎。可別說什麼「合不合格」之類的話，畢竟這可是逼真胸型的最佳基礎。

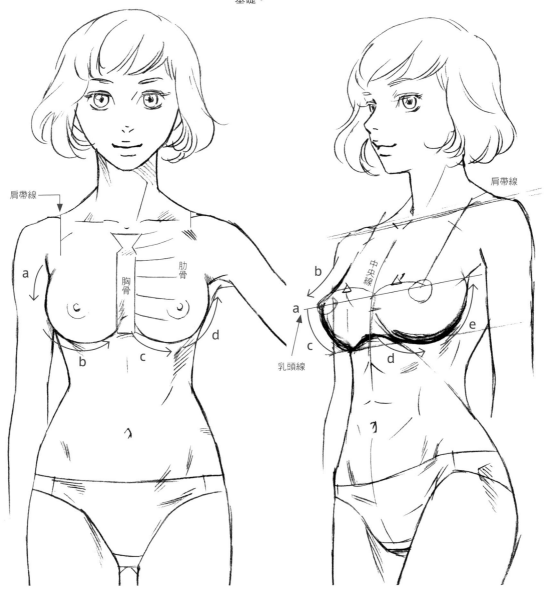

〈描繪順序〉

先大致畫出代表乳頭位置的線條（a），再依b→c的順序畫出輪廓。左胸會分成d→e兩個部分去畫，這麼做會比一筆到底更好畫。我本身是右撇子且手腕無力，很不擅長繪製曲線，所以畫的時候會一直轉動畫紙。在畫這張A＋H胸型的b步驟時，左下角就會被我轉到正下方；畫c的時候就會變成右下角在正下方；d→e則會順時針轉動畫紙。這邊的圖例都會以英文字母標出作畫順序，請各位試著按照順序分成2～3筆來畫吧！

・一手可以掌握的胸部通常不會下垂，因此下圍位置會比較高。

・乳頭線與肩帶線的交點稍微往兩側傾斜，只要將乳頭畫得好像在看自己的耳垂就可以了。

・側身畫比較難掌握遠近感，但是小胸不像大胸那樣需要在意乳溝，只要雙邊乳頭與中央線之間的距離相同即可，畫起來其實很輕鬆。

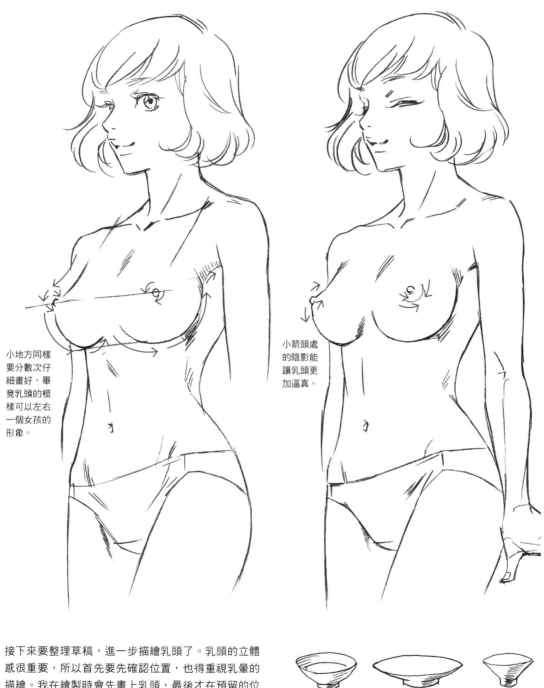

小地方同樣
要分數次仔
細畫好,畢
竟乳頭的模
樣可以左右
一個女孩的
形象。

小箭頭處
的陰影能
讓乳頭更
加逼真。

接下來要整理草稿,進一步描繪乳頭了。乳頭的立體
感很重要,所以首先要先確認位置,也得重視乳暈的
描繪。我在繪製時會先畫上乳頭,最後才在預留的位
置補上乳暈。後續還會針對乳頭詳細解說,不過基本
上我會把乳頭畫成「小巧的杯子狀」,我認為「杯
子」的形狀就等於「乳頭」的形狀。

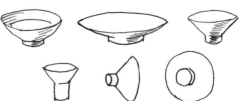

C型上邊＋I型下邊

這是C～F罩杯中最勻稱的胸型，可以說是相當「巨大」的胸部呢！但是我覺得「巨大」不是最適當的形容詞，所以都會使用「雄偉」這個詞。

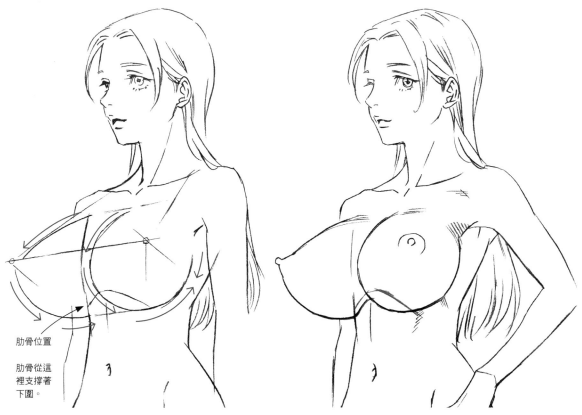

肋骨位置

肋骨從這裡支撐著下圍。

〈描繪順序〉

流程與「A型上邊＋H型下邊」相同。

・雄偉的胸部非常飽滿，因此下圍位置會偏低。與肚臍間的近距離，可以說是雄偉胸部最性感的地方。

・雙乳會在乳溝處互相擠壓，因此乳頭的位置會更偏外側。

・這裡的乳頭神采奕奕地往上翹起，不過朝下的乳頭也很棒。胸部這麼雄偉時，乳頭位置會大幅影響散發出來的氛圍，我個人會根據上邊與下邊的比例來決定乳頭的位置。此外，適度調整乳暈的尺寸與分量感等，也能夠打造出五花八門的雄偉胸部。

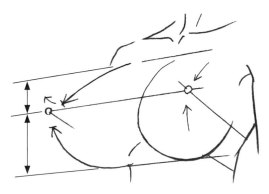

翹首期盼著未來的胸部

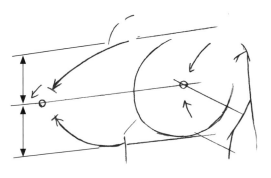

總是謙遜低調的胸部

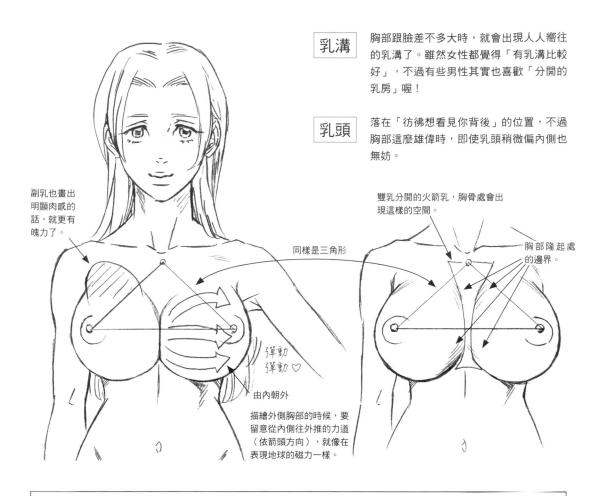

副乳也畫出明顯肉感的話，就更有魄力了。

同樣是三角形

雙乳分開的火箭乳，胸骨處會出現這樣的空間。

胸部隆起處的邊界。

| 乳溝 | 胸部跟臉差不多大時，就會出現人人嚮往的乳溝了。雖然女性都覺得「有乳溝比較好」，不過有些男性其實也喜歡「分開的乳房」喔！ |
| 乳頭 | 落在「彷彿想看見你背後」的位置，不過胸部這麼雄偉時，即使乳頭稍微偏內側也無妨。 |

彈動彈動♡

由內朝外

描繪外側胸部的時候，要留意從內側往外推的力道（依箭頭方向），就像在表現地球的磁力一樣。

西瓜乳與火箭乳

吼～真的是很羨慕這種飽滿又ㄉㄨㄞㄉㄨㄞ的胸部！西瓜乳與火箭乳的關鍵差異在於「雙乳之間」，「有乳溝」的胸部中間有相擠的肉，「沒乳溝」的胸部之間會出現角度尖銳的空間，整體來說也比較有稜有角。繪製這兩種胸部時，建議畫出代表乳房隆起邊界的陰影。我個人將這種擠出乳溝的豐滿胸部稱為「西瓜乳」，豐滿但是相隔一段距離的胸部則稱為「火箭乳」。

不過西瓜乳躺下之後仍會分開，這時胸部會受到地吸引力拉扯，沿著底座（身體）的弧度流動，關於這部分後面會再詳述。沒錯，在地球這個「宇宙雄偉胸部」的淫威下，不管是什麼樣的胸部都無法保有原始形狀。

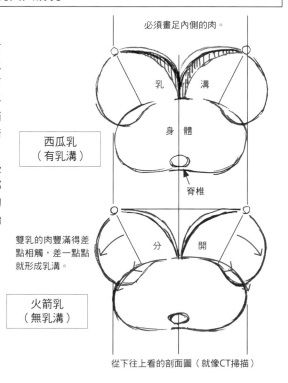

必須畫足內側的肉。

乳　溝

身　體

脊椎

西瓜乳（有乳溝）

雙乳的肉豐滿得差點相觸，差一點點就形成乳溝。

分　開

火箭乳（無乳溝）

從下往上看的剖面圖（就像CT掃描）

B型上邊＋H型下邊

這裡試著畫出介於AA～A之間的小巧胸部，可以看出北半球的肉沒有B那麼多。上邊形成下坡時，最適合搭配往上翹的乳頭了。繪製這種胸部時，只要畫得猶如北半球壓迫著南半球，就是不折不扣的成人小胸了。

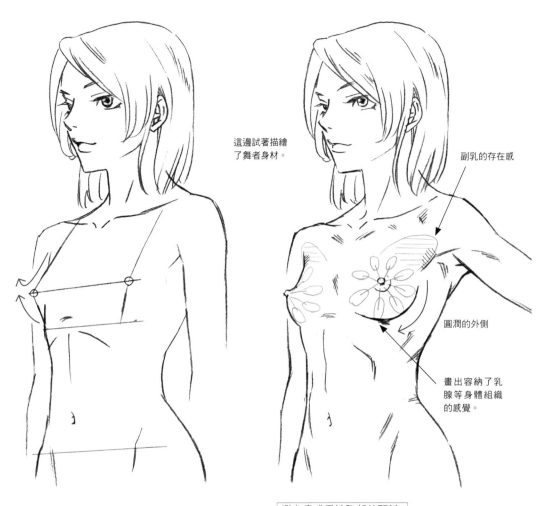

這邊試著描繪了舞者身材。

副乳的存在感

圓潤的外側

畫出容納了乳腺等身體組織的感覺。

〈描繪順序〉
・乳頭位置的找法與前述組合相同。
・依上邊→下邊的順序繪製曲線，就能夠畫出很漂亮的胸型。

避免畫成男性胸部的關鍵

將乳頭畫在南半球的話，看起來就會變成男性的胸部。女性的胸部雖然不大，卻具備了乳腺等完善的乳房組織，必須充分表現出這一點才能畫得像成年女性的胸部，只要繪製時多留意胸部外側曲線與副乳，即可實現這一點。

正面 為了避免看起來像男性的胸部，在畫「B型上邊＋H型下邊」的組合時，需要特別下一點工夫。

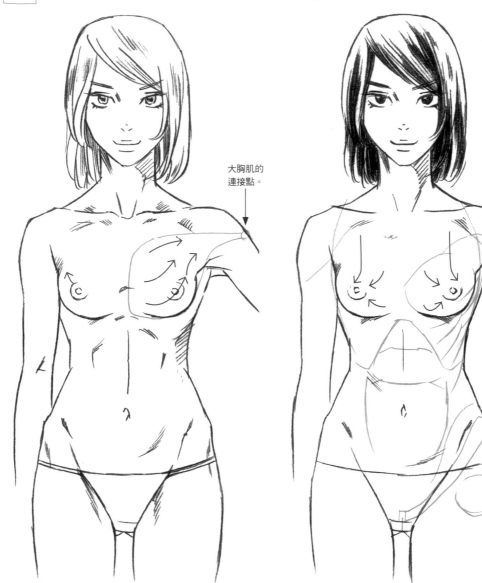

大胸肌的
連接點。

這種運動系女子的大胸肌相當結實，會拉扯著胸部讓
乳頭猶如眼尾上揚的眼睛。

上揚

未經鍛鍊的一般女性乳頭，則會呈圓形、扁平或哭眼
形狀。

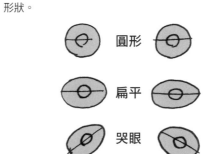

圓形

扁平

哭眼

E型上邊＋K型下邊

連北半球的肉都集中到南半球，略有下垂感的胸部，俗稱「吊鐘乳」，非常適合用來表現出E～H罩杯的重量感，不過夢幻的J罩杯說不定也適合。話說，我們聊的是胸部不是足球喔！

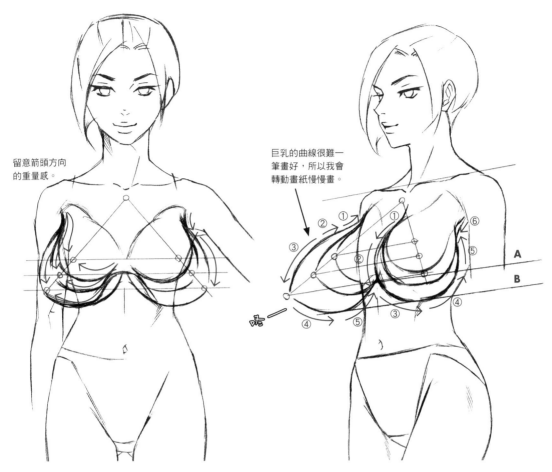

留意箭頭方向的重量感。

巨乳的曲線很難一筆畫好，所以我會轉動畫紙慢慢畫。

〈描繪順序〉
胸部的輪廓畫法與乳頭線位置的確認法與前面大致相同，唯一不同的是這種沉重胸部的「下圍」與「下邊」的配置。下圍是身體與胸部的銜接點，下邊的位置則比下圍還要低。以圖中最大的胸部為例，下圍落在A這條線，雙乳最底邊（下邊）連成的線條則是B，胸部的重量感取決於AB之間的距離，所以必須謹慎地畫好。

照這些原則畫出來的胸部，會讓人感受到不同凡響的「母性本能」，這樣的女性彷彿會擔任家長會會長這類重責大任，真想被她嬌嗔怒罵：「討厭♡」「過分耶♡」臉部與胸部的風格，都會大幅左右角色散發出來的氛圍呢！像這樣略微下垂的胸部很接近哺乳過的狀態，所以能夠直覺地呈現出完美的母愛。

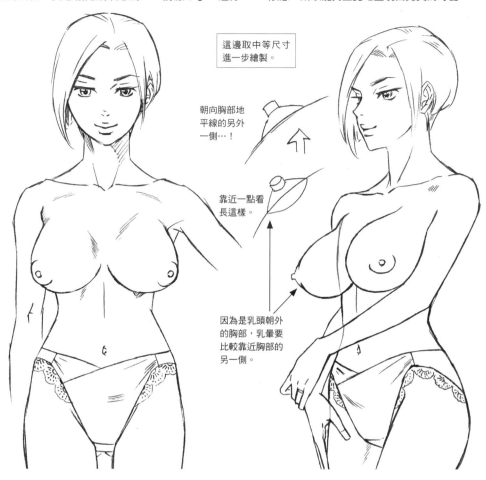

這邊取中等尺寸進一步繪製。

朝向胸部地平線的另外一側…！

靠近一點看長這樣。

因為是乳頭朝外的胸部，乳量要比較靠近胸部的另一側。

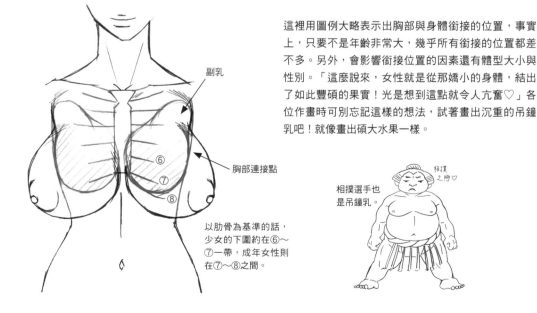

副乳

胸部連接點

⑥
⑦
⑧

以肋骨為基準的話，少女的下圍約在⑥～⑦一帶，成年女性則在⑦～⑧之間。

這裡用圖例大略表示出胸部與身體銜接的位置，事實上，只要不是年齡非常大，幾乎所有銜接的位置都差不多。另外，會影響銜接位置的因素還有體型大小與性別。「這麼說來，女性就是從那嬌小的身體，結出了如此豐碩的果實！光是想到這點就令人亢奮♡」各位作畫時可別忘記這樣的想法，試著畫出沉重的吊鐘乳吧！就像畫出碩大水果一樣。

相撲之樂♡

相撲選手也是吊鐘乳。

這裡依E型上邊＋K型下邊最大尺寸的胸部，畫出有無乳溝兩種狀態的吊鐘乳。G～J罩杯基本上只有美國才找得到吧？想必應該很難買到合身的胸罩～不過也有

○○姊妹是MADE IN JAPAN呢……對了，就把示範圖畫成姊妹吧！

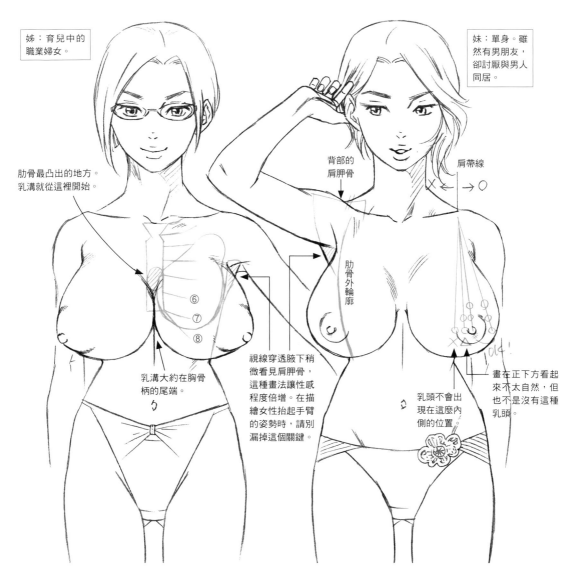

姊：育兒中的職業婦女。

妹：單身。雖然有男朋友，卻討厭與男人同居。

肋骨最凸出的地方。乳溝就從這裡開始。

背部的肩胛骨

肩帶線

X ← → ○

肋骨外輪廓

⑥
⑦
⑧

乳溝大約在胸骨柄的尾端。

視線穿透腋下稍微看見肩胛骨，這種畫法讓性感程度倍增。在描繪女性抬起手臂的姿勢時，請別漏掉這個關鍵。

乳頭不會出現在這麼內側的位置。

畫在正下方看起來不太自然，但也不是沒有這種乳頭。

〈乳溝〉
乳溝的起點愈年輕就愈高，愈接近熟女就會隨著胸部稍微下垂。此外，也會受到胸部重量與繪師想法的影響。

〈乳頭〉
兩人的位置與尺寸都不同，以位置來說，要注意別畫在比肩帶線更內側的位置（如×所示）。就像前面說的，乳頭必須畫得猶如「外斜視」的眼睛，請實際畫畫看，畫得像分別看著你的雙邊耳垂或是背後就可以了。或許用手去壓、在胸罩的輔助下，乳頭會跑到內側來，但是只要沒有外力干預，都不可能發生這種事情。以這種吊鐘乳來說，乳頭看起來就像正盯著你的雙側腋下呢！

事實上 A 型上邊＋H 型下邊、C 型上邊＋I 型下邊、B 型上邊＋H 型下邊都是用同一條乳頭線畫成的，想要明確區分不同尺寸時，不妨針對「起伏狀態」多花點工夫。我自己在工作上比較常畫優雅的成年女性，尺寸上我個人最喜歡的還是雄偉的胸部。在工作上繪製具分量感與乳溝的胸部時，我可是花了很多心力在決定左右乳房的形狀、乳頭的位置等等呢！

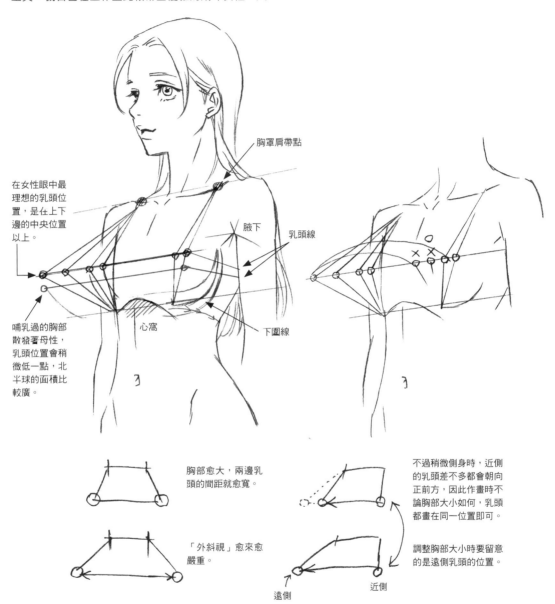

胸罩肩帶點

在女性眼中最理想的乳頭位置，是在上下邊的中央位置以上。

腋下

乳頭線

哺乳過的胸部散發著母性，乳頭位置會稍微低一點，北半球的面積比較廣。

心窩

下圍線

胸部愈大，兩邊乳頭的間距就愈寬。

「外斜視」愈來愈嚴重。

不過稍微側身時，近側的乳頭差不多都會朝向正前方，因此作畫時不論胸部大小如何，乳頭都畫在同一位置即可。

調整胸部大小時要留意的是遠側乳頭的位置。

遠側

近側

〈繪製起伏狀態的步驟〉
搭設「胸部帳篷」時，第一件要事就是決定兩處基樁的位置。
・第一個基樁要打在「胸罩肩帶點」，也就是與胸罩肩帶重疊的鎖骨突出處內側。
・第二個基樁是「下圍線」。
這裡是肋骨最凸出的位置，從此處往背後畫的曲線會營造出胸部外側下緣Q彈晃動的感覺。

確認好基樁的位置後就要決定「乳頭線」了，接下來取的位置都只是大概而已，北半球的面積要寬還是窄可以依喜好決定，但是至少要控制在腰部與下圍線之內。至於胸部要畫出來一點？還是收進去一點？只要以乳頭線為基準就能夠畫得相當勻稱。

胸部尺寸不大，約為一手可掌握的程度時，兩邊乳頭的間距通常與臉部同寬，現實生活中的女性亦是如此。當然，要往外畫一點也OK。但是像C型上邊＋I型下邊這麼雄偉的胸部，兩側乳頭的間距就必須更寬。不過胸部下垂之後，因為雙乳不會在身體中心互相推擠，所以原本很寬的乳頭間距也有可能會縮短。這些條件都只是很小的細節，但是想將理想胸部畫得更逼真時，就不能夠輕忽。接下來要描繪乳頭線比較低的胸部。

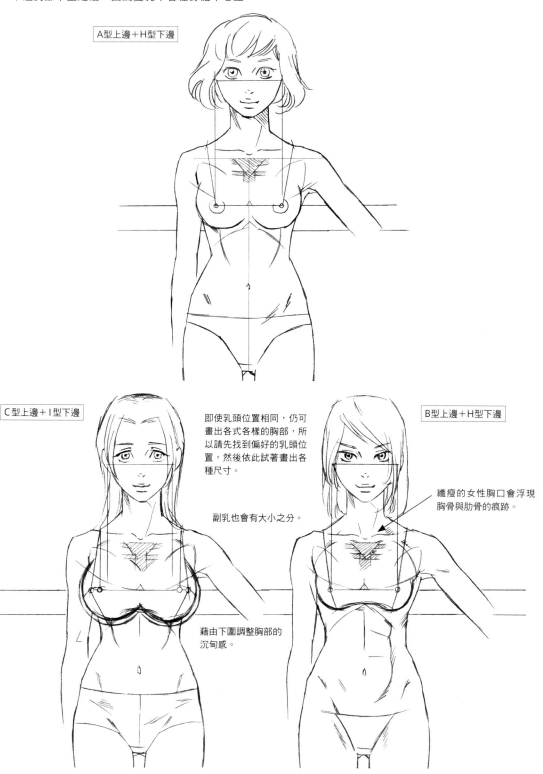

A型上邊＋H型下邊

C型上邊＋I型下邊

即使乳頭位置相同，仍可畫出各式各樣的胸部，所以請先找到偏好的乳頭位置，然後依此試著畫出各種尺寸。

副乳也會有大小之分。

藉由下圍調整胸部的沉甸感。

B型上邊＋H型下邊

纖瘦的女性胸口會浮現胸骨與肋骨的痕跡。

胸部側面比一比

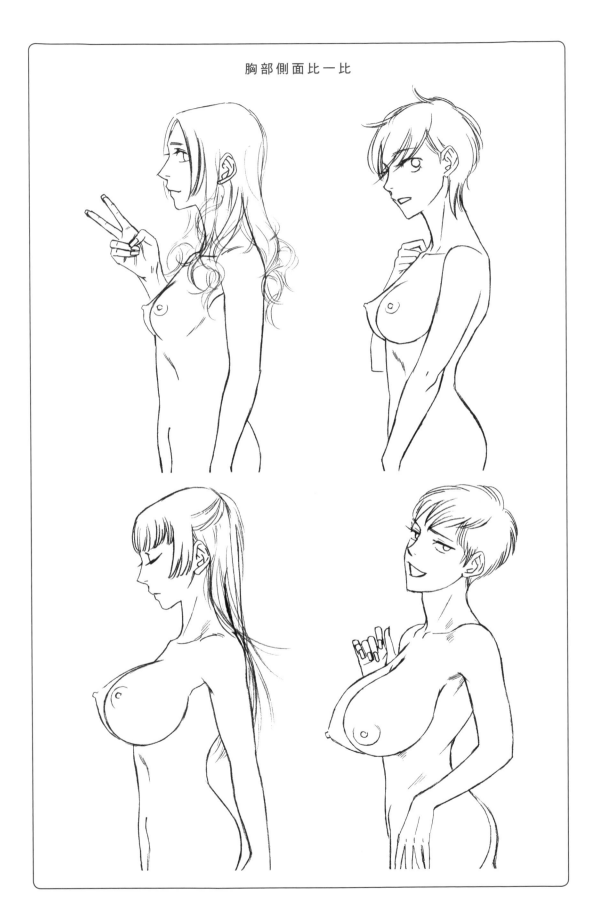

在胸部亂舞之前先複習一下肌肉知識

肌肉的排列順序男女皆同，但是質量不同，必須確實區分才行。首先就從較好理解的男性肌肉開始介紹，描繪肌肉層的時候由上至下大約是按照①三角肌、②胸大肌、③背闊肌與大圓肌、④腹外斜肌、⑤前鋸肌的順序來畫。

①②③④⑤都是從正面可以看見的肌肉，其中③⑤還從背後包覆、圍繞住身側。在描繪寬肩膀或健壯的角色時，建議著重這兩個部分的描繪。

只要畫出有稜有角的層次感，無論胖瘦都極具男子氣概。但是得注意的是，男性的皮下脂肪較少，繪製肥胖男性時建議從內臟脂肪著手。

從這張圖可清楚看見，女性副乳的位置其實就在三角肌旁邊與胸大肌上面。

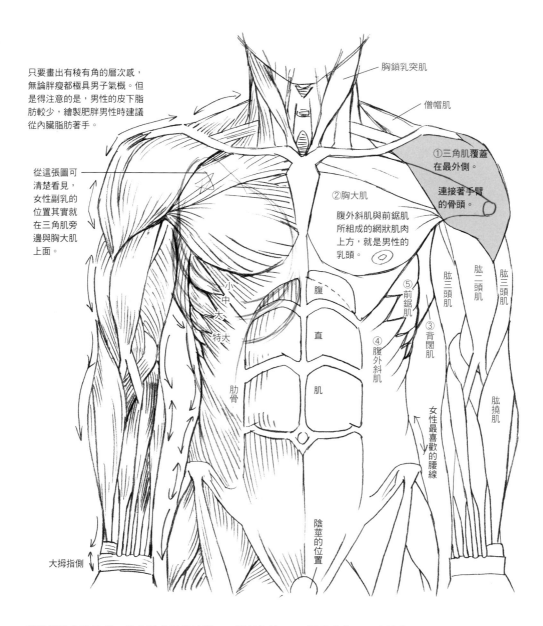

胸鎖乳突肌

僧帽肌

①三角肌覆蓋在最外側。

連接著手臂的骨頭。

②胸大肌

腹外斜肌與前鋸肌所組成的網狀肌肉上方，就是男性的乳頭。

肱三頭肌

肱二頭肌

肱三頭肌

⑤前鋸肌

③背闊肌

④腹外斜肌

女性最喜歡的腰線

肱撓肌

腹直肌

肋骨

陰莖的位置

小 中 大 特大

大拇指側

想要提升作畫技巧，就必須「經常練習」。雖然無法一下子記下全部的技巧，也要盡情描繪自己喜歡的角色，再參考其他作品，創作出各種姿勢。像這樣邊看邊畫之後，正確的人體結構就會慢慢融入自己的作品當中。

男女都一樣，身體會隨著骨骼凹凸、肌肉薄厚及各動作的協調等，浮現出性感的陰影。這邊先按照上一頁畫出二次元的女性版本身體。繪製女性的全身時，讓頭部比例較大會更有少女感，頭部比例較小且上半身畫長一點時，看起來就很有成熟或成年女性的氛圍。但是拉長上半身，切記要同步拉長腰線、手臂，連手肘都要跟著仔細調整。

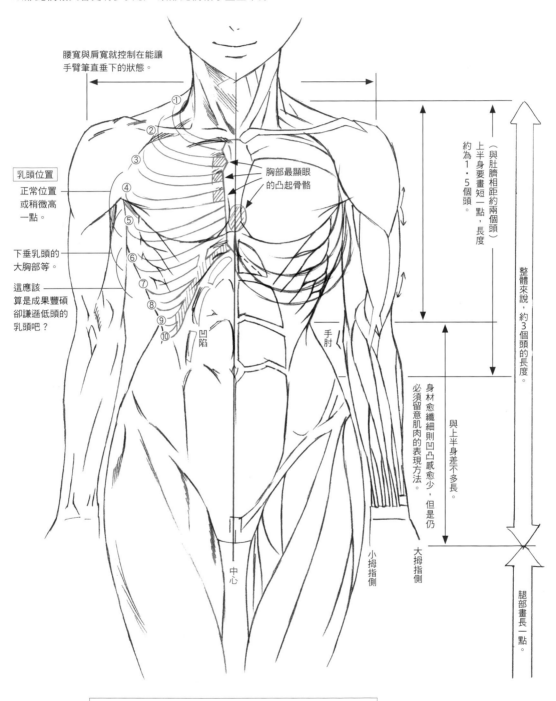

腰寬與肩寬就控制在能讓手臂筆直垂下的狀態。

胸部最顯眼的凸起骨骼

乳頭位置
正常位置或稍微高一點。

下垂乳頭的大胸部等。

這應該算是成果豐碩卻謙遜低頭的乳頭吧？

① ② ③ ④ ⑤ ⑥ ⑦ ⑧ ⑨ ⑩

凹陷

手肘

中心

小拇指側

大拇指側

（與肚臍相距約兩個頭）上半身要畫短一點，長度約為1.5個頭。

身材愈纖細則凹凸感愈少，但是仍必須留意肌肉的表現方法。

與上半身差不多長。

整體來說，約3個頭的長度。

腿部畫長一點。

描繪身材結實的女性時，要強調較為顯眼的肌肉。但是自由創作時，可以依喜好去斟酌肌肉量。

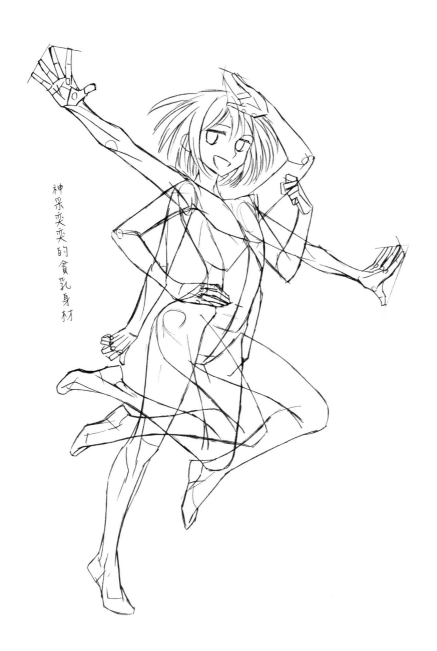

神采奕奕的貧乳身材

胸部的動態

接下來要探討手臂擺動、身體活動時，
胸部會展現出什麼樣的變化與動態。

胸部的法則

胸部是由乳腺與脂肪這些沒有特定形狀的柔軟組織所組成，所以能夠自由自在地擺動。儘管如此，繪製時還是必須遵守一些「法則」。
這個法則除了將胸部分成上下邊之外，還從縱向的角度看待它。吊掛在身體上的胸部擺動時的重量移動、被拉扯時的力量流動等，都會透過這些縱向線條表現出界線。這個我自創的チカライヌ流胸部流動論，部分參考了胸罩剪裁的設計理念。

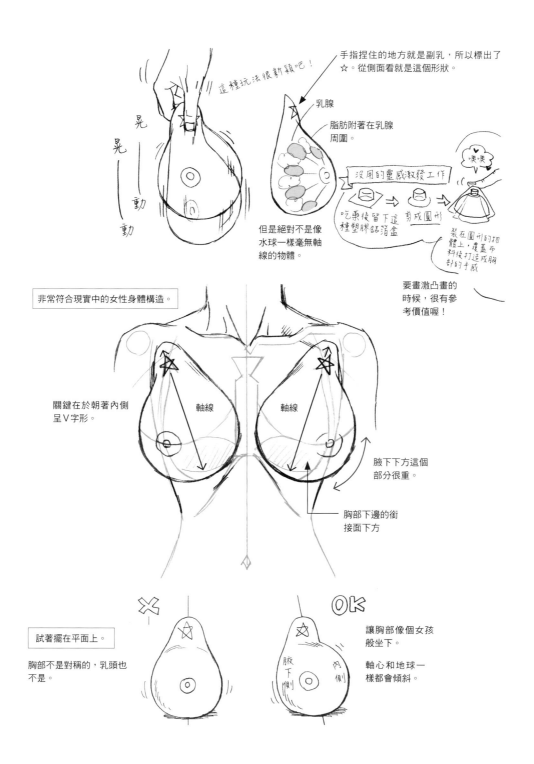

這種玩法很新穎吧！

晃晃動動

手指捏住的地方就是副乳，所以標出了☆。從側面看就是這個形狀。

乳腺

脂肪附著在乳腺周圍。

沒用的靈感激發工作

嘿嘿

吃票後留下這種塑膠鋁箔盒 → 剪成圓形 → 裝在圓形的物體上，還蓋布料後打造成胸部的手感

要畫激凸畫的時候，很有參考價值喔！

但是絕對不是像水球一樣毫無軸線的物體。

非常符合現實中的女性身體構造。

關鍵在於朝著內側呈V字形。

軸線　軸線

腋下下方這個部分很重。

胸部下邊的銜接面下方

試著擺在平面上。

胸部不是對稱的，乳頭也不是。

❌

⭕

腋下側　內側

讓胸部像個女孩般坐下。

軸心和地球一樣都會傾斜。

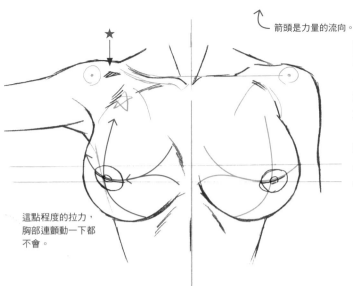

箭頭是力量的流向。

抬起手臂

★是運動手臂時會出現的謎之凹陷處，雖然沒有男性那麼明顯，但是繪製聚焦於胸部的作品時，可用來為畫面加分。我自己也曾仔細觀察，想了解這個凹陷處，結果發現鎖骨、肱骨、胸大肌、三角肌、肱二頭肌等與胸部的邊界，很容易出現這樣的凹陷。

這點程度的拉力，胸部連顫動一下都不會。

胸大肌連接於這一帶

三角肌

用力時就浮出胸大肌的形狀。

手臂抬到高於水平的位置時，胸部就會慢慢產生變化。

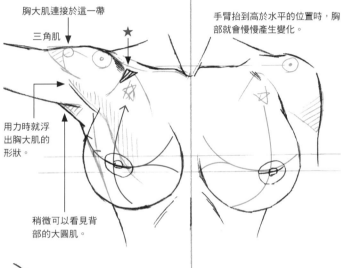

稍微可以看見背部的大圓肌。

手臂抬到高於水平處

為了方便比較，右邊的手臂與胸部維持原樣。可以看見抬起手臂時，與肱骨相連的胸大肌會將胸部一起往上拉。這時★凹陷處的狀態，會隨著抬臂時各肌肉的施力狀態而異。

三角肌

胸大肌

手臂抬得愈高，大圓肌就愈明顯。

關鍵：乳頭愈來愈像眼尾上揚的眼睛。

也別忽視不斷變形的副乳☆及乳頭

胸部的質量不會隨著變形而異，愈往上提的時候，胸部的內容物就會愈往領帶般的胸骨流動。雖然貧乳看不太出差異，但是巨乳就會很明顯。

位於三角肌下面、連接著手臂的胸大肌，是胸部的底座。做出讓胸大肌用力的姿勢時，陰影就會變清晰。

像大喊萬歲般地高舉雙臂

這個姿勢會突顯各式各樣的肌肉，令人不禁想問它們：「你哪位？」不過，如果繪製的是普通女孩，腦中最好有「畫到這種程度就好」的概念，才能表現出恰如其分的肌肉量。而繪製武鬥派或運動派等結實女性時，使這些肌肉明顯隆起並搭配清晰的邊界陰影，就能畫得有模有樣。後面也會畫出男性版本供比較，不過這邊還是要提醒各位，在畫肌肉的時候，可別忘了這是「女孩」。此外還有一大重點，就是「別將骨頭畫得太粗壯」，包括鎖骨、肋骨、頸部、手腕等。

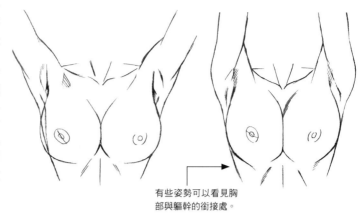

有些姿勢可以看見胸部與軀幹的銜接處。

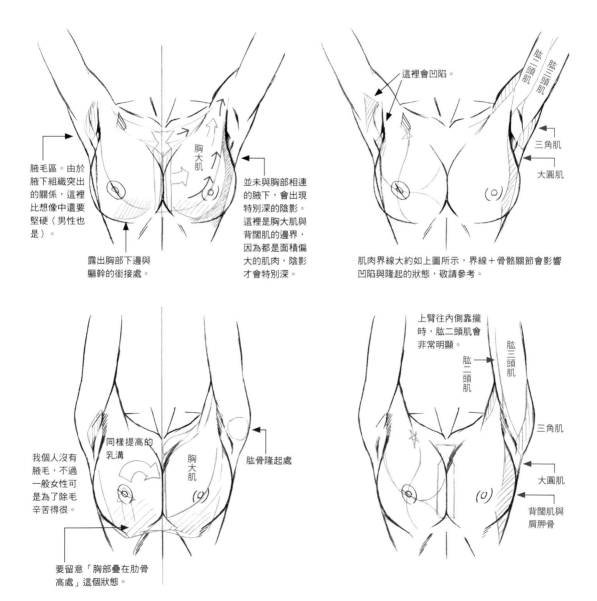

腋毛區。由於腋下組織突出的關係，這裡比想像中還要堅硬（男性也是）。

胸大肌

並未與胸部相連的腋下，會出現特別深的陰影。這裡是胸大肌與背闊肌的邊界，因為都是面積偏大的肌肉，陰影才會特別深。

露出胸部下邊與軀幹的銜接處。

這裡會凹陷。

肱二頭肌

肱三頭肌

三角肌

大圓肌

肌肉界線大約如上圖所示，界線＋骨骼關節會影響凹陷與隆起的狀態，敬請參考。

我個人沒有腋毛，不過一般女性可是為了除毛辛苦得很。

同樣提高的乳溝

胸大肌

肱骨隆起處

要留意「胸部疊在肋骨高處」這個狀態。

上臂往內側靠攏時，肱二頭肌會非常明顯。

肱二頭肌

肱三頭肌

三角肌

大圓肌

背闊肌與肩胛骨

畫出挺胸感

要畫出這種抬頭挺胸的感覺時，首先要讓肋骨③～⑥（請參考P.8）展現出朝向天花板的感覺，而胸部就疊在這些肋骨上方，如果乳頭還能朝上外側就更好了。

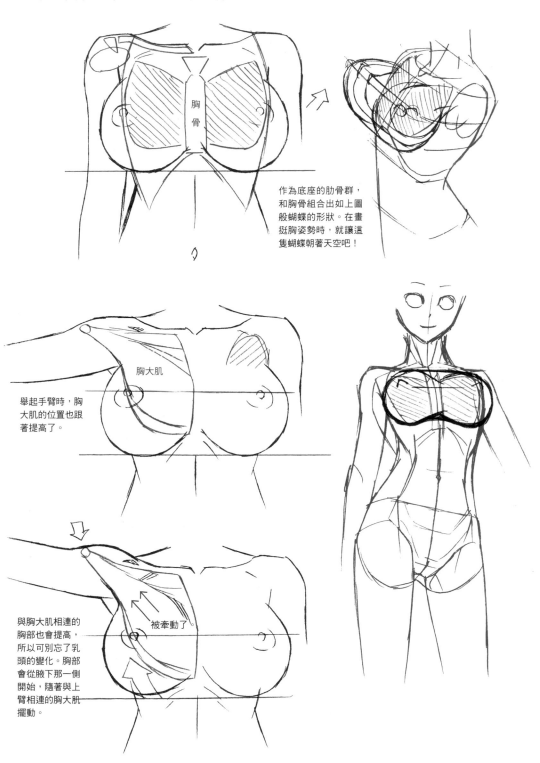

作為底座的肋骨群，和胸骨組合出如上圖般蝴蝶的形狀。在畫挺胸姿勢時，就讓這隻蝴蝶朝著天空吧！

胸骨

胸大肌

舉起手臂時，胸大肌的位置也跟著提高了。

與胸大肌相連的胸部也會提高，所以可別忘了乳頭的變化。胸部會從腋下那一側開始，隨著與上臂相連的胸大肌擺動。

被牽動了

三角肌高於水平時，胸大肌就不會那麼緊繃，胸部下邊也會恢復原狀。但是乳頭仍受到副乳、肩膀一帶的皮膚牽動，所以會往腋下揚起，看起來仍然像是眼尾上揚的眼睛。

被皮膚吊起的感覺非常明顯。

下邊

杯子形狀

這樣就消除了被皮膚吊起的感覺了。各位只要在挺胸時運動自己的手臂，就能夠理解這些變化。將雙臂都高舉起來，就能夠消除胸大肌的緊繃感，肩關節也會猶如疊在肋骨上面一樣變得很穩定（人體真是奇妙），因此胸部便會恢復原狀。雙臂再往內側靠攏的話，還會出現乳溝。仔細觀察舉重選手的身體，會發現他們舉起槓鈴時胸前都會挺起。我想這是因為挺胸能夠使手臂與肩膀更穩定，才不會浪費太多胸大肌的力量。為了深入了解，我也觀察了一般站姿與挺胸姿勢時的差異。

下邊的面積變大了。

舉起雙臂的姿勢會使胸部下邊的面積比上邊大，乳頭朝上也會使乳暈下緣面積變大。

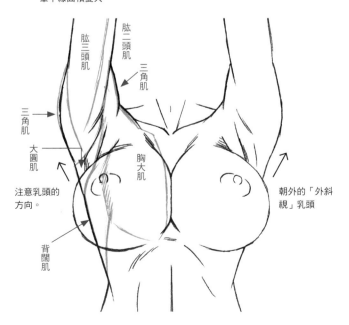

肱三頭肌
肱二頭肌
三角肌
三角肌
大圓肌
胸大肌
注意乳頭的方向。
朝外的「外斜視」乳頭
背闊肌

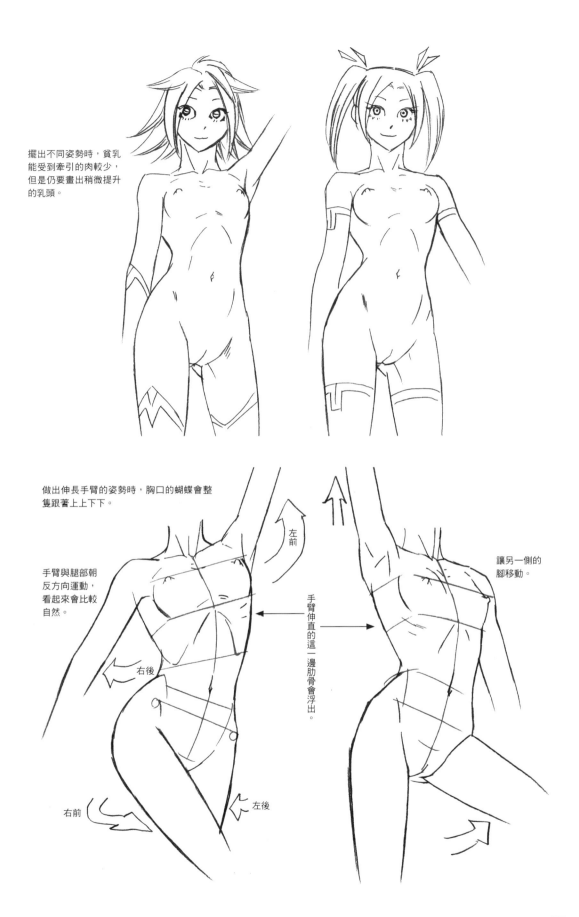

擺出不同姿勢時，貧乳
能受到牽引的肉較少，
但是仍要畫出稍微提升
的乳頭。

做出伸長手臂的姿勢時，胸口的蝴蝶會整
隻跟著上上下下。

手臂與腿部朝
反方向運動，
看起來會比較
自然。

左前

右後

右前

左後

手臂伸直的這一邊肋骨會浮出。

讓另一側的
腳移動。

這裡要進一步考察胸部底下的肌肉，所以使用了男性模特兒（絕對不是我個人想療癒一下）。

三角肌的下面是與肱骨相連的胸大肌，抬起手臂時胸大肌也慢慢吊起，因此乳頭也一起往上提了，可以看出圓乳頭變成了眼尾上揚的眼睛了。這裡要特別注意

的，是男性乳頭同樣會變成「外斜視」眼睛。男性的背部組織比女性發達，背部會比前胸更寬，所以就算畫的是放下手臂的姿勢，也要確實描繪出可從腋下處窺見的背後肌肉。

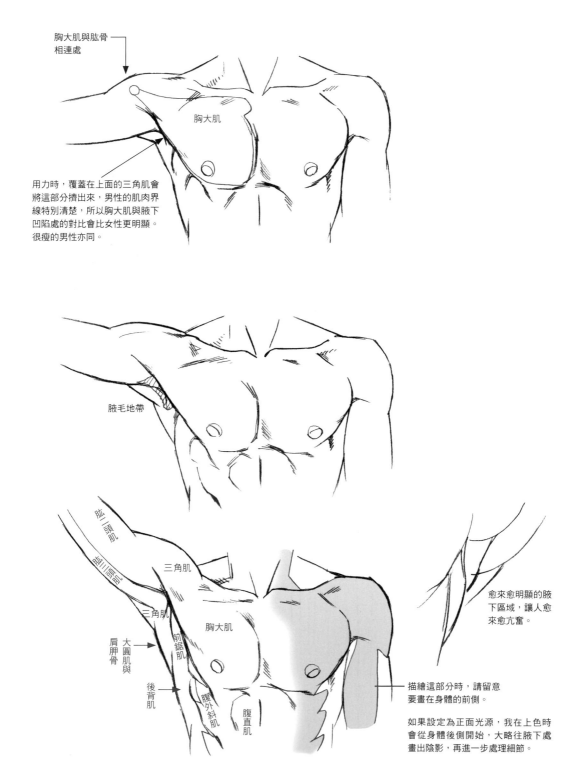

胸大肌與肱骨相連處

胸大肌

用力時，覆蓋在上面的三角肌會將這部分擠出來，男性的肌肉界線特別清楚，所以胸大肌與腋下凹陷處的對比會比女性更明顯。很瘦的男性亦同。

腋毛地帶

肱二頭肌

三角肌

肱三頭肌

三角肌

肩胛骨

大圓肌與

後背肌

前鋸肌

腹外斜肌

腹直肌

胸大肌

愈來愈明顯的腋下區域，讓人愈來愈亢奮。

描繪這部分時，請留意要畫在身體的前側。

如果設定為正面光源，我在上色時會從身體後側開始，大略往腋下處畫出陰影，再進一步處理細節。

繪製男性擺出萬歲姿勢時的胸口與周邊時，有幾個重點如下：

①僧帽肌不要有太多變化（女性亦同）。

②要確實描繪出背部的三角肌、大圓肌、突出的肩胛骨。

③胸大肌與背闊肌的界線處要有陰影。

④要畫出結實的肋骨痕跡。

⑤稍微表現出腹外斜肌與前鋸肌交織成網狀的感覺。

……大概就是這幾點吧？但是我單純因想畫而畫時，就會畫成下一頁那樣。畢竟不是照片而是繪圖，所以試著依喜好自由變化也OK喔！

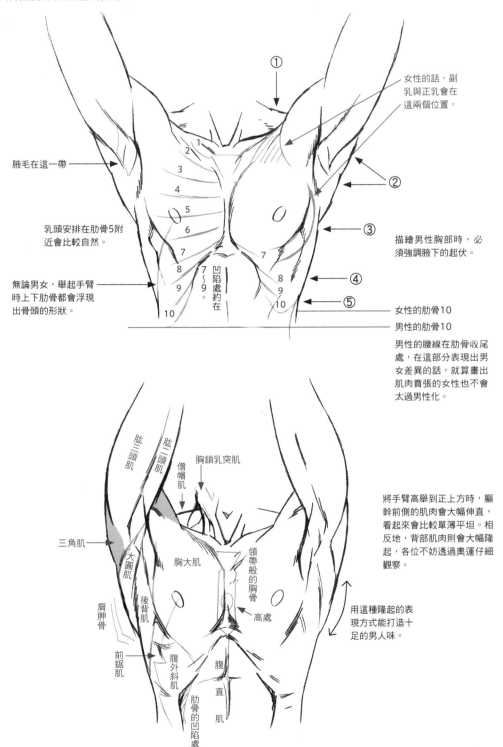

女性的話，副乳與正乳會在這兩個位置。

①

②

③

④

⑤

腋毛在這一帶

1
2
3
4
5
6
7
8
9
10

7
凹陷處約在
~9。

乳頭安排在肋骨5附近會比較自然。

無論男女，舉起手臂時上下肋骨都會浮現出骨頭的形狀。

7

8
9
10

描繪男性胸部時，必須強調腋下的起伏。

女性的肋骨10

男性的肋骨10

男性的腰線在肋骨收尾處，在這部分表現出男女差異的話，就算畫出肌肉賁張的女性也不會太過男性化。

肱三頭肌

肱二頭肌

僧帽肌

胸鎖乳突肌

三角肌

大圓肌

胸大肌

肩胛骨

後背肌

前鋸肌

腹外斜肌

肋骨的凹陷處

領帶般的胸骨

高處

腹直肌

將手臂高舉到正上方時，軀幹前側的肌肉會大幅伸直，看起來會比較單薄平坦。相反地，背部肌肉則會大幅隆起，各位不妨透過奧運仔細觀察。

用這種隆起的表現方式能打造十足的男人味。

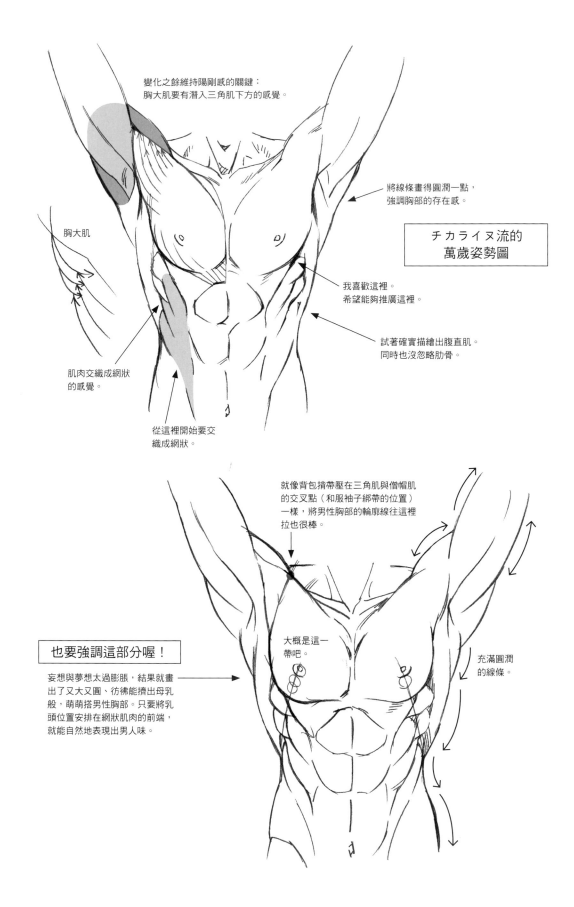

變化之餘維持陽剛感的關鍵：
胸大肌要有潛入三角肌下方的感覺。

將線條畫得圓潤一點，
強調胸部的存在感。

チカライヌ流的
萬歲姿勢圖

胸大肌

我喜歡這裡。
希望能夠推廣這裡。

肌肉交織成網狀
的感覺。

試著確實描繪出腹直肌。
同時也沒忽略肋骨。

從這裡開始要交
織成網狀。

就像背包揹帶壓在三角肌與僧帽肌
的交叉點（和服袖子綁帶的位置）
一樣，將男性胸部的輪廓線往這裡
拉也很棒。

也要強調這部分喔！

妄想與夢想太過膨脹，結果就畫
出了又大又圓、彷彿能擠出母乳
般，萌萌搭男性胸部。只要將乳
頭位置安排在網狀肌肉的前端，
就能自然地表現出男人味。

大概是這一
帶吧。

充滿圓潤
的線條。

舞 動 胸 部

市面上的女性角色幾乎都會「挺胸」，因為「歐派星人」會讓她們挺胸對吧？這邊就把一般胸部調整成挺胸姿勢（左），再讓胸部運動一下吧！

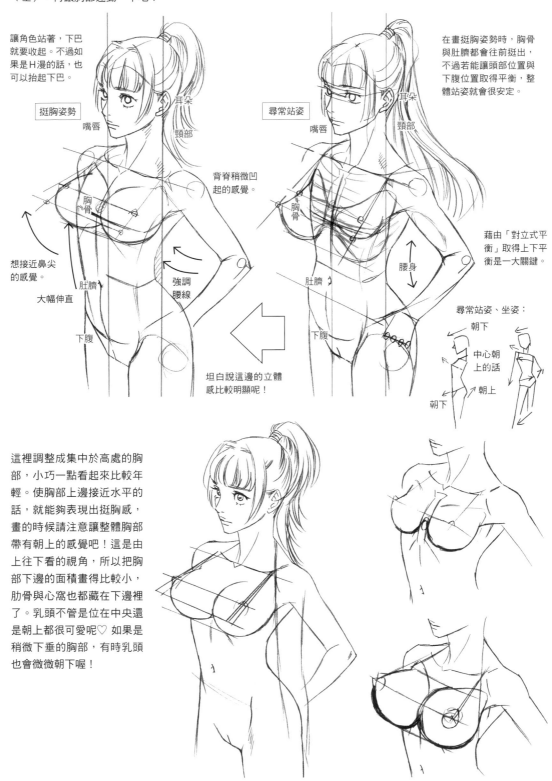

讓角色站著，下巴就要收起。不過如果是H漫的話，也可以抬起下巴。

挺胸姿勢

嘴唇

耳朵

頸部

背脊稍微凹起的感覺。

胸下骨

想接近鼻尖的感覺。

肚臍

大幅伸直

強調腰線

下腹

坦白說這邊的立體感比較明顯呢！

在畫挺胸姿勢時，胸骨與肚臍都會往前挺出，不過若能讓頭部位置與下腹位置取得平衡，整體站姿就會很安定。

尋常站姿

嘴唇

耳朵

頸部

胸骨

腰身

肚臍

下腹

藉由「對立式平衡」取得上下平衡是一大關鍵。

尋常站姿、坐姿：

朝下

中心朝上的話

朝上

朝下

這裡調整成集中於高處的胸部，小巧一點看起來比較年輕。使胸部上邊接近水平的話，就能夠表現出挺胸感，畫的時候請注意讓整體胸部帶有朝上的感覺吧！這是由上往下看的視角，所以把胸部下邊的面積畫得比較小，肋骨與心窩也都藏在下邊裡了。乳頭不管是位在中央還是朝上都很可愛呢♡ 如果是稍微下垂的胸部，有時乳頭也會微微朝下喔！

巨乳御姊的挺胸

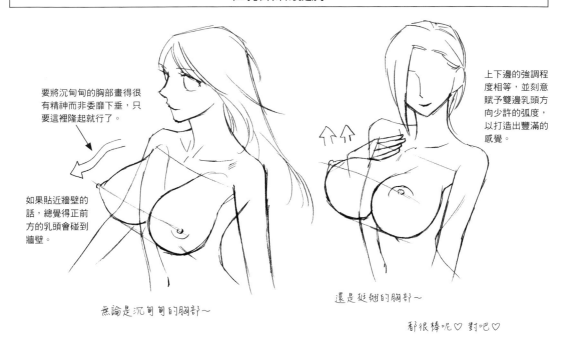

要將沉甸甸的胸部畫得很有精神而非萎靡下垂，只要這裡隆起就行了。

如果貼近牆壁的話，總覺得正前方的乳頭會碰到牆壁。

上下邊的強調程度相等，並刻意賦予雙邊乳頭方向少許的弧度，以打造出豐滿的感覺。

無論是沉甸甸的胸部～

還是挺翹的胸部～

都很棒呢♡ 對吧♡

接下來，搭配全身動作來考察胸部吧！讓胸部隨著身體擺動時的一大關鍵，就是留意「柔軟度」。想畫柔軟的人體時，可以參考頭髮、緞帶、衣物、裙襬等。A～B罩杯的話，若不是跳躍等大動作，都幾乎不會有什麼動態感。但是C罩杯以上光是走路、回頭等小動作，都會讓胸部開始晃動。我個人用來表現出晃動感的訣竅，就是「讓胸部追隨著身體動作」，下面就以小幅度的身體旋轉為例吧！

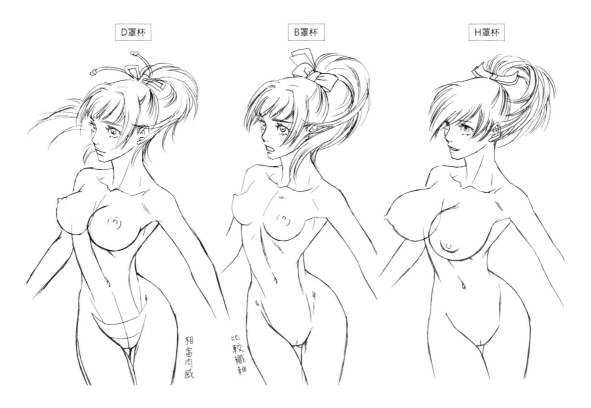

D罩杯

B罩杯

H罩杯

相當肉感

比較纖細

※前頁女性的肚臍以上。

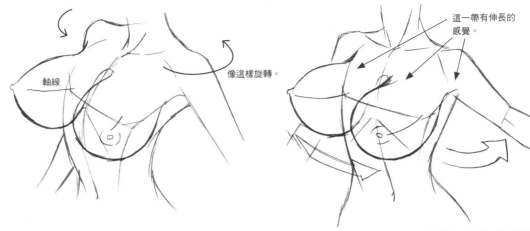

軸線

像這樣旋轉。

這一帶有伸長的感覺。

簡單轉一下就停下。

動作一開始的畫面。身體已經隨著箭頭轉動,胸部則慢了半拍還在原位,乳頭也還在原位,只有與身體相接的「周邊區域」受到拉扯,因此畫出了稍微伸長的感覺。

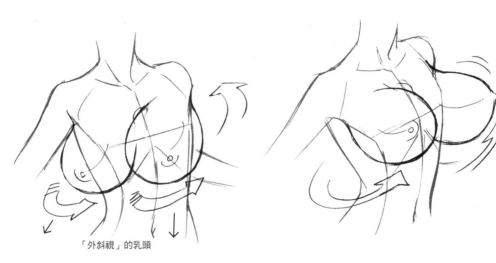

「外斜視」的乳頭

接著進一步旋轉。為了表現出胸部「慢半拍追上身體動作」的感覺,讓胸部維持在上一個位置,只有與身體的銜接處有拉長的感覺,但是請控制在胸部質量不變的範圍內,莫忘原型。另外一大關鍵,就是要維持「外斜視」的乳頭。

動作停止在肩膀轉180度的位置(有一點像高爾夫球揮桿的動作……)。動作停下來時,請將胸部甩到比身體還要遠的地方,而非停在身體的正前方。像這樣讓胸部跑到比身體「稍遠」的位置,就能同時表現出動作的力道以及胸部的柔軟度、分量感與重量感。然後在繪製下一個動作時,再讓胸部回歸原位吧!接下來,我就要運用這個技巧,畫出一個完整的人物囉!

哎呀～這是我一直想畫的畫面！巨乳女忍者的動作真的很漂亮～♡ 胸部用力晃動著呢！這幅畫藉著胸部、頭髮、綁帶等柔軟要素，表現出女忍者的動作。只要讓這些要素都「慢身體動作半拍」，就能夠表現出充滿女人味的柔軟與彈性。

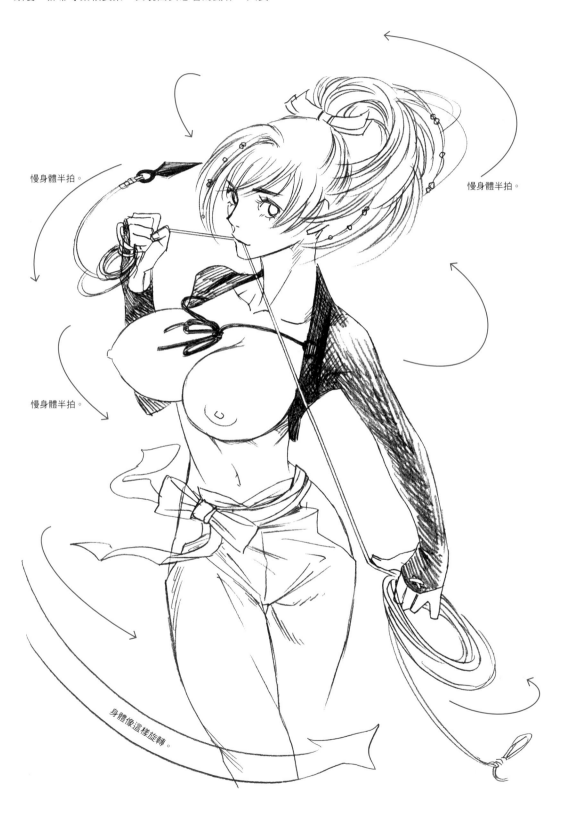

慢身體半拍。

慢身體半拍。

慢身體半拍。

身體像這樣旋轉。

躺著的胸部

躺下時的胸部與站著時最大的差異，在於背脊會伸直且胸口會變成下坡。站著或坐著的時候，胸部會在粉紅色線條的位置，躺下則會像黑線這樣。

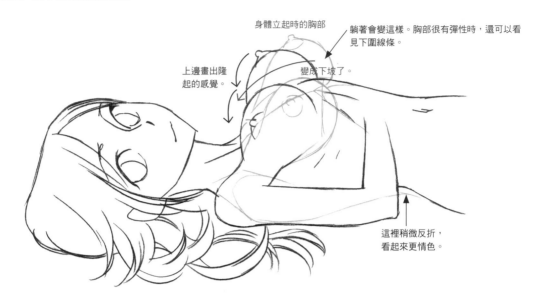

身體立起時的胸部

躺著會變這樣。胸部很有彈性時，還可以看見下圍線條。

上邊畫出隆起的感覺。

變成下坡了。

這裡稍微反折，看起來更情色。

接著讓人物稍微轉向正面吧！胸部很大的話有時候還會遮住鎖骨。繪製時著重於上邊的豐滿感應該就可以了。

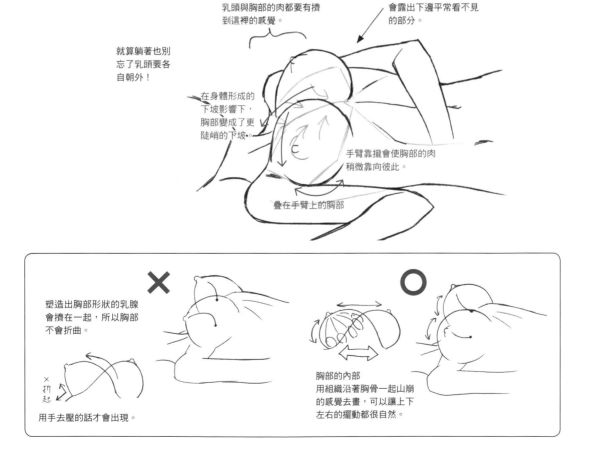

乳頭與胸部的肉都要有擠到這裡的感覺。

會露出下邊平常看不見的部分。

就算躺著也別忘了乳頭要各自朝外！

在身體形成的下坡影響下，胸部變成了更陡峭的下坡。

手臂靠攏會使胸部的肉稍微靠向彼此。

疊在手臂上的胸部

塑造出胸部形狀的乳腺會擠在一起，所以胸部不會折曲。

×折起

用手去壓的話才會出現。

胸部的內部
用組織沿著胸骨一起山崩的感覺去畫，可以讓上下左右的擺動都很自然。

接著讓角色側躺。柔軟秀髮與胸部流向一致的話，就能夠表現出靜止感；兩者流向不一致則會呈現出動態感。像這樣側躺時會露出側腹，在此處畫出骨頭形狀的話，還能夠表現出纖細感。

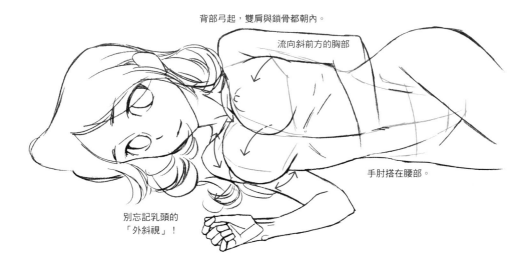

背部弓起，雙肩與鎖骨都朝內。

流向斜前方的胸部

手肘搭在腰部。

別忘記乳頭的
「外斜視」！

要相當大的胸部，才會出現上面胸部疊著下面胸部的畫面。這時胸部會隨著重力垂下，因此要畫側躺或是接近趴著的姿勢時，關鍵在於下面的胸部要是「擺在地面上」的感覺。這時，貼住地面的胸部要像鏡餅的底面一樣帶有圓潤感。

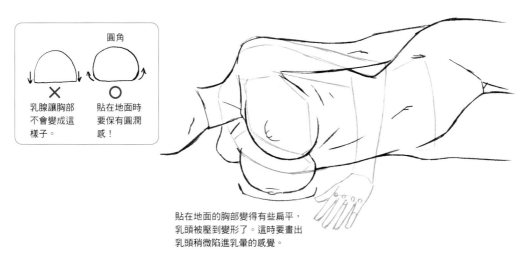

圓角

✕

乳腺讓胸部
不會變成這
樣子。

◯

貼在地面時
要保有圓潤
感！

貼在地面的胸部變得有些扁平，
乳頭被壓到變形了。這時要畫出
乳頭稍微陷進乳暈的感覺。

■比較看看不同頭身與罩杯的差異

胸部貼住地面時，可別忘記畫出變形的乳頭。此外，側臥時胸部上邊不會碰到地面，側面與下邊則會直接貼在地板上，所以請將上邊畫得圓潤飽滿，側面與下邊都畫得扁平一些。

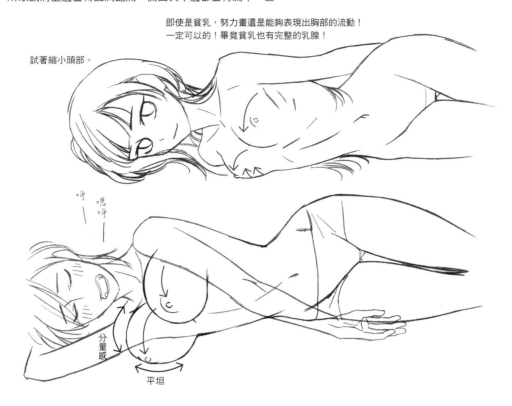

即使是貧乳，努力畫還是能夠表現出胸部的流動！
一定可以的！畢竟貧乳也有完整的乳腺！

試著縮小頭部。

呼 嗯 呼

分量感

平坦

■仰躺時從頭部看過去的視角

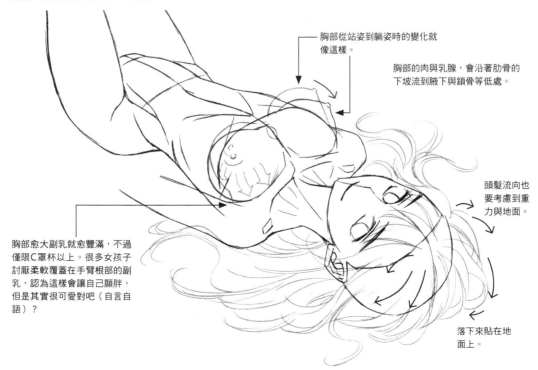

胸部從站姿到躺姿時的變化就像這樣。

胸部的肉與乳腺，會沿著肋骨的下坡流到腋下與鎖骨等低處。

頭髮流向也要考慮到重力與地面。

胸部愈大副乳就愈豐滿，不過僅限C罩杯以上。很多女孩子討厭柔軟覆蓋在手臂根部的副乳，認為這樣會讓自己顯胖，但是其實很可愛對吧（自言自語）？

落下來貼在地面上。

……介紹完躺姿的胸部以後，就開始想像晃動的胸部了。實際晃動方式隨著動作而異，以我個人來說是比較喜歡轉動的胸部。

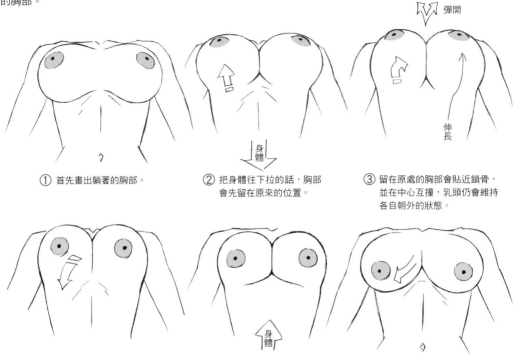

① 首先畫出躺著的胸部。

② 把身體往下拉的話，胸部會先留在原來的位置。

③ 留在原處的胸部會貼近鎖骨，並在中心互撞，乳頭仍會維持各自朝外的狀態。

④ 和波浪現象相同，胸部會彈回來擠在一起。

⑤ 這時再將身體往上推，胸部又會停留在原來的位置。胸部非常柔軟，所以會像前面介紹的一樣，動態都慢身體半拍。

⑥ 胸部組織會維持胸型，所以要回到正常位置的力道與被彈開的力道，會將胸部甩至下方，然後再回到①的狀態。只要將身體反覆上下搖動，就能夠讓胸部維持①～⑥～①的晃動方式。

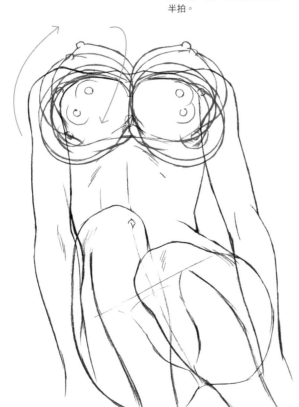

這邊針對乳溝深邃的巨乳，簡單整理出晃動時的狀態：
①能夠自然形成乳溝的巨乳，會在中心互撞，所以乳頭朝內的程度有限。
②若非舉起手臂，乳頭通常會朝外側轉動。
③要注意鎖骨與腋下形成的下坡。
……就是這樣，如果能夠順利畫出晃動的巨乳就太棒了呢♡

■繪製晃動胸部時的注意事項

女性身體帶有圓潤感，且胸部非常柔軟，所以傾斜角度與重力都非常重要。

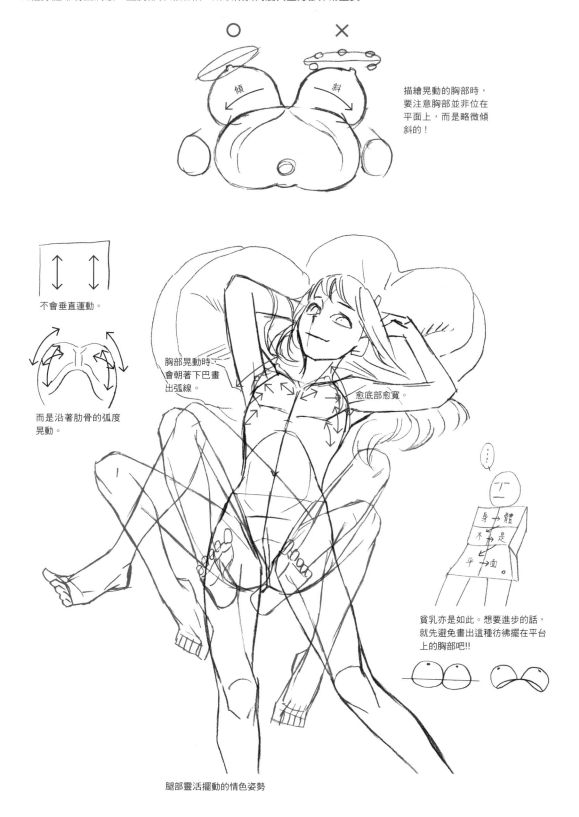

○　×

傾斜

描繪晃動的胸部時，
要注意胸部並非位在
平面上，而是略微傾
斜的！

不會垂直運動。

而是沿著肋骨的弧度
晃動。

胸部晃動時，
會朝著下巴畫
出弧線。

愈底部愈寬。

身體是

不

平面。

貧乳亦如此。想要進步的話，
就先避免畫出這種彷彿擺在平台
上的胸部吧!!

腿部靈活擺動的情色姿勢

關於狗爬姿勢

讓人物雙手著地擺出狗爬姿勢的話，手臂幾乎不會對胸部造成影響。

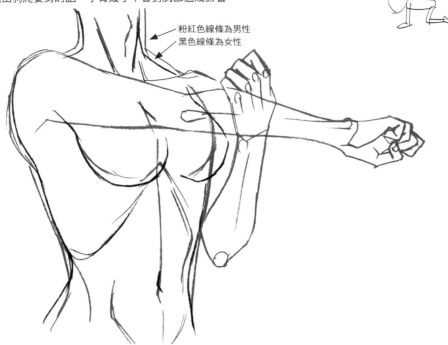

粉紅色線條為男性
黑色線條為女性

在做這種伸展動作時就能夠明白，手臂完全不會碰到胸部。
①胸部本身的重量感。
②尺寸與沉甸感。
③繪製時要注意肋骨往內縮起、往外凹起等狀態。

雙臂位在鎖骨下方附近，雖然實際情況因人而異，不過基本上中心線都是骨頭，雙臂根本不可能夾住胸部。雖然不可能，但是很多人都是「想要夾住胸部」的心態吧？我懂。這時只要像Ⓐ一樣壓低腰部，就能夠剛好夾住胸部了。

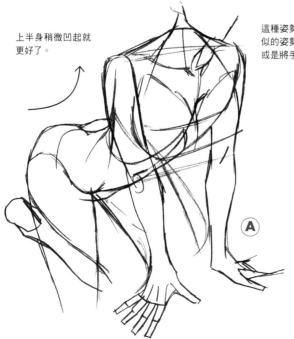

上半身稍微凹起就更好了。

這種姿勢就能夠夾住胸部。類似的姿勢有跪坐時雙手撐地，或是將手擱在桌上等～

❌ 朝著正下方的乳頭（常見的錯誤……）

雖然不是不可能，但是只有非常鬆弛或是從外側用手施力，乳頭才會朝著正下方……。胸部是有軸線的，所以會順著肋骨弧度延展，乳頭還是要稍微朝外才會自然。

垂下來後的晃動

繪製彎腰時往下垂的胸部時，必須重視內容物的存在感。胸部再小也有完善的乳腺組織，愈大則有愈多脂肪與水分，所以沉重的壓力會集中在最下面。胸部隨著身體動作開始搖晃，也會受到離心力的影響，使胸部內容物被拉往外側。這類作品中最常見的錯誤，就如Ⓒ、Ⓓ圖所示。

柔軟的肌膚會隨著各種力量伸縮，但是能伸得多長則取決於胸部本身的尺寸。總之，必須將胸部的晃動視為「內容物大遷徙」，請各位以此為前提，試著讓胸部稍微晃動看看吧！

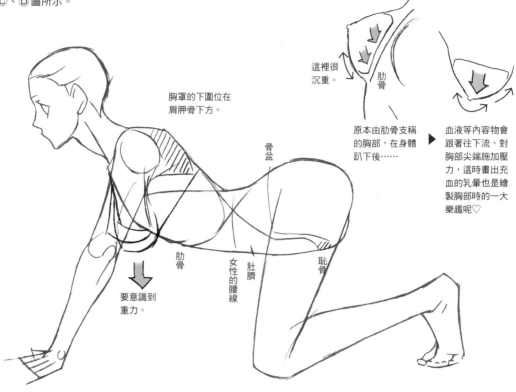

胸罩的下圍位在肩胛骨下方。

骨盆

肋骨

女性的腰線

肚臍

恥骨

要意識到重力。

這裡很沉重。

肋骨

原本由肋骨支稱的胸部，在身體趴下後……

▶ 血液等內容物會跟著往下流，對胸部尖端施加壓力，這時畫出充血的乳暈也是繪製胸部時的一大樂趣呢♡

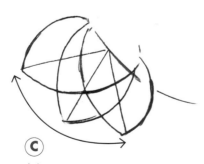

Ⓒ

✕ 節拍器胸部

很多畫作都會將胸部畫成芒果形狀，並像節拍器的指針一樣在晃動時維持相同形狀。這樣的畫面是也很令人心動啦……

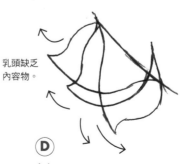

乳頭缺乏內容物。

Ⓓ

✕ 氣球胸部

包含乳頭在內的整體胸部都缺乏質量與內容物的感覺，前端毫無規則地亂動。雖然這樣的擺動法是很情色，我也很喜歡啦……

試著彎腰讓胸部往下垂

接下來要針對隨著尺寸而異的重量感加以介紹。若畫完彎腰垂下的胸部後覺得有點不對勁，多半是犯了前面（P.50⑧）提到的錯誤。

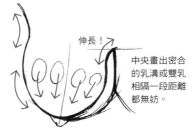

畫出受重力拉扯而伸長的皮膚，就能夠表現出胸部的沉重感。

伸長！

中央畫出密合的乳溝或雙乳相隔一段距離都無妨。

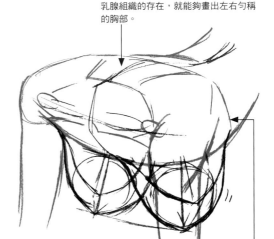

切記別忽略身體的中心。只要特別留意乳腺組織的存在，就能夠畫出左右勻稱的胸部。

先在背部的肩胛骨下方畫出胸部的下圍線，然後讓胸部從此處垂下。這條線同時也可以當作胸罩或泳裝的基準線。

胸部內的乳腺都集中在下側，使胸部尖端變得圓潤飽滿，乳頭形狀也特別明顯。

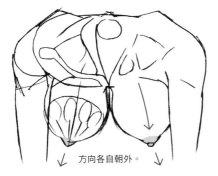

方向各自朝外。

別忘了畫出「外斜視」的乳頭！尤其胸部尺寸愈小，愈不可能筆直垂下，更應使乳頭維持各自朝外的狀態。雖然巨乳有時會在重力拉扯下略偏向正下方，但是畫出朝外乳頭看起來還是比較自然。

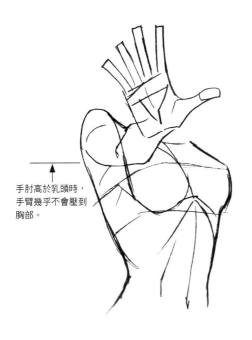

手肘高於乳頭時，手臂幾乎不會壓到胸部。

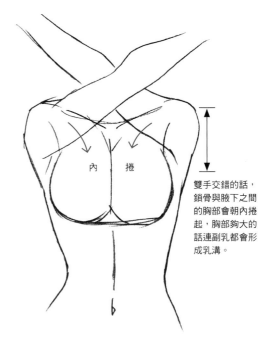

內 捲

雙手交錯的話，鎖骨與腋下之間的胸部會朝內捲起，胸部夠大的話連副乳都會形成乳溝。

巨乳與貧乳的搖晃差異

在思考胸部的搖晃狀態時，只要把胸部想成「水球」就行了。雖然乳房內塞滿了組織，無法像水球那樣自在地晃動，但是只要以水球為基準，增添肌膚伸縮感

與含水內容物的質感即可，這時最重要的就是別忘了「中心軸」！無論胸部是大是小，只要在擺動時意識到軸線的彈性，就能夠畫出逼真的胸部彈力與形狀。

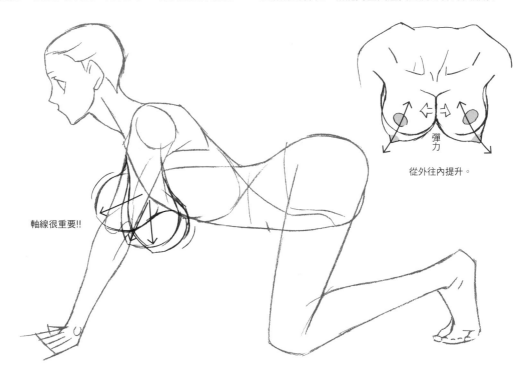

軸線很重要!!

彈力

從外往內提升。

——————— 巨乳 ———————

胸前沒有任何阻礙，只要是容納得下胸部的空間，胸部就會大幅度地晃動。

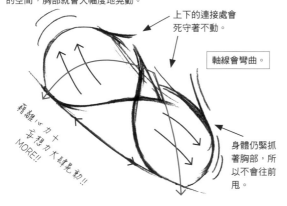

上下的連接處會死守著不動。

軸線會彎曲。

身體仍緊抓著胸部，所以不會往前甩。

耗盡心力＋妄想力大肆晃動!! MORE!!

畫出現實中不會出現的晃動感也無妨，但是缺乏真實感的畫作就無法令人亢奮，所以請至少遵守下面這3項吧！
①乳腺等內容物的質量。
②胸部與身體的連接處位置不會移動。
③乳頭要朝外。

——————— 貧乳 ———————

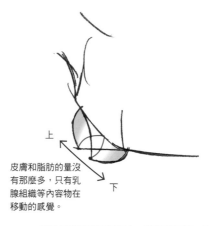

上

下

皮膚和脂肪的量沒有那麼多，只有乳腺組織等內容物在移動的感覺。

貧乳晃動時乳頭振幅小一點比較自然。此外，受到胸部軸心彎曲的影響，原本朝上的乳頭可能會微微朝下，原本朝下的乳頭也可能會朝上。

手肘著地

這是翹高臀部的姿勢。要是將膝蓋往前挪一點，或是把雙腿張開一點，臀部的位置就會稍微降低。如果胸部屬於現實中常見的尺寸，就不太可能垂到比手肘低的位置。這種姿勢的胸口比手掌撐地更貼近地面，所以形狀會深受重力的影響。

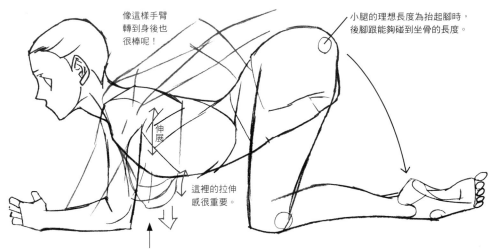

像這樣手臂轉到身後也很棒呢！

小腿的理想長度為抬起腳時，後腳跟能夠碰到坐骨的長度。

伸展

這裡的拉伸感很重要。

手肘著地姿勢的描繪關鍵在於①這個畫面能夠稍微看見乳頭、②確實畫出下圍被拉伸的感覺。這個姿勢看起來真是美妙呢！

直接貼在地面上的巨乳

從側後方看過去是這樣。在二次元世界中經常見到的巨乳妹，把手撐在地板上時，胸部幾乎都會彈壓於地面對吧？這邊可以無視下圍的伸展，專心畫出巨乳被身體和地板擠壓，鬆軟且圓潤飽滿的感覺。

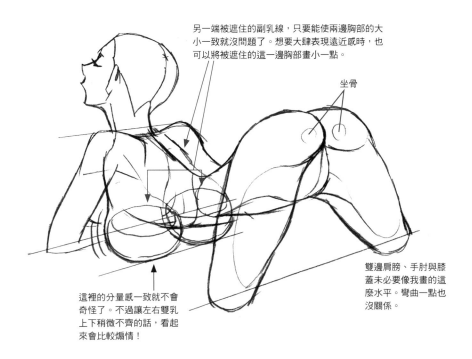

另一端被遮住的副乳線，只要能使兩邊胸部的大小一致就沒問題了。想要大肆表現遠近感時，也可以將被遮住的這一邊胸部畫小一點。

坐骨

這裡的分量感一致就不會奇怪了。不過讓左右雙乳上下稍微不齊的話，看起來會比較煽情！

雙邊肩膀、手肘與膝蓋未必要像我畫的這麼水平。彎曲一點也沒關係。

直接貼在地面上的巨乳

從側面看是這種感覺。因為胸部貼在地面上，所以只有前側的皮膚會伸長。繪製時必須留意以下兩大要點：①壓在地面變形的乳頭、②藉著被反作用力推回下圍、線條圓潤的南半球，來表現乳房內容物的重量。無論胸部多麼柔軟，在決定形狀時都不能忘記裡面有乳腺這種組織，如此一來才能畫出具真實感的胸部。

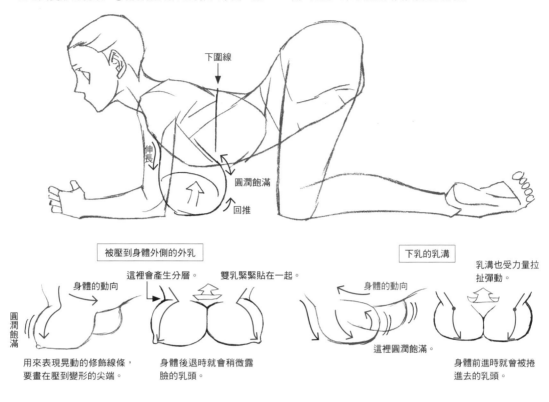

下圍線

伸長

圓潤飽滿

回推

被壓到身體外側的外乳

身體的動向

這裡會產生分層。

雙乳緊緊貼在一起。

圓潤飽滿

用來表現晃動的修飾線條，要畫在壓到變形的尖端。

身體後退時就會稍微露臉的乳頭。

下乳的乳溝

身體的動向

乳溝也受力量拉扯彈動。

這裡圓潤飽滿。

身體前進時就會被捲進去的乳頭。

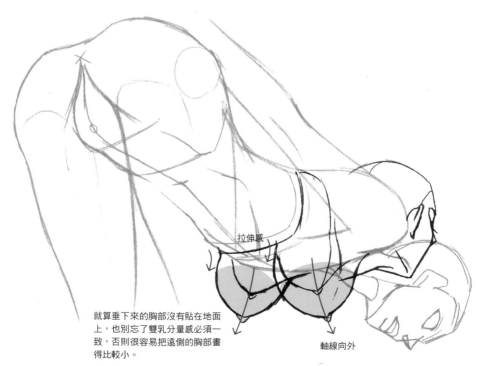

拉伸感

就算垂下來的胸部沒有貼在地面上，也別忘了雙乳分量感必須一致，否則很容易把遠側的胸部畫得比較小。

軸線向外

依姿勢而異的胸部繪製順序

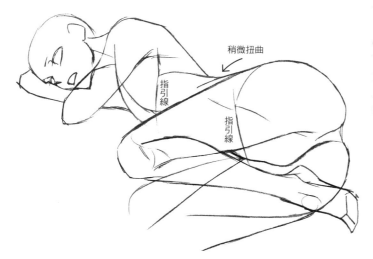

首先畫出這具胸前平坦的身體。

①身體的指引線很重要，所以不要一下子就擦掉。被手臂與雙腿擋住的地方，也要在繪製草稿時確實畫出。如果不是什麼動作很大的姿勢，畫胸部時基本上會沿著軀幹的指引線去畫。

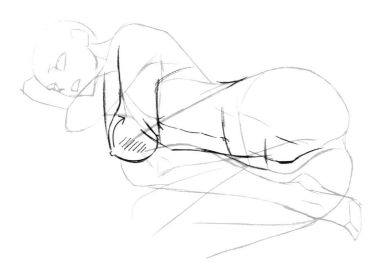

②先沿著軀幹正面的指引線畫出下側的胸部。很多人會忍不住想從上側的胸部開始畫，但是這麼做會讓被擋住的部分更難處理，事後要擦除草稿線也會難度大增。此外，必須去想像胸部與地面貼住的那一面。

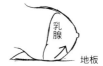

我在繪製趴跪姿的垂下胸部時，也會從看不見的那一側胸部開始畫。習慣從近側開始畫卻很容易失敗，不妨改從遠處或被擋住的部分開始畫吧！

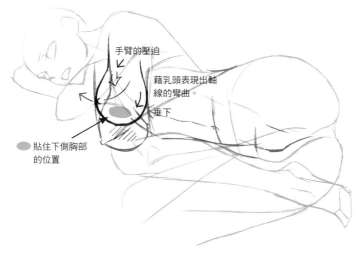

③繪製上側胸部時，必須意識到上臂施加的壓力，上側胸部會被上臂與另一側胸部夾在中間，所以要想辦法表現出肉被夾住時「局部凹陷、他處隆起」的感覺，這時只要意識到胸部軸線的彎曲，再搭配更加朝外的乳頭即可。

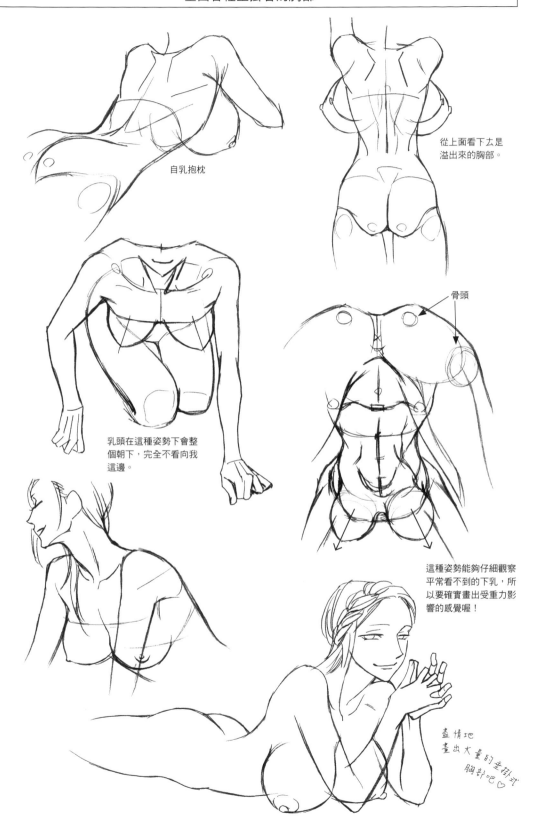

自乳抱枕

從上面看下去是溢出來的胸部。

乳頭在這種姿勢下會整個朝下,完全不看向我這邊。

骨頭

這種姿勢能夠仔細觀察平常看不到的下乳,所以要確實畫出受重力影響的感覺喔!

盡情地畫出大量的垂掛式胸部吧♡

彈跳的胸部

活力充沛的少女，最適合會彈跳的胸部了！身體上下
跳動的時候，胸部、衣服與頭髮等柔軟部分，都會和
旋轉身體時一樣慢身體半拍。

成功畫出身體與胸部的動作時差，就能夠營造出絕妙
的躍動感，所以在描繪時請特別著重這個部分。

貧乳　因為身體跳起的瞬間，軀幹會把胸部一起抓上來，所以基本上不會有時差，但是乳頭仍會晃動喔！將
胸部稍微往上畫一點，再張開四肢、散開髮絲與裙襬等，就會洋溢著輕飄飄的氛圍，成功地表現出躍
動感。

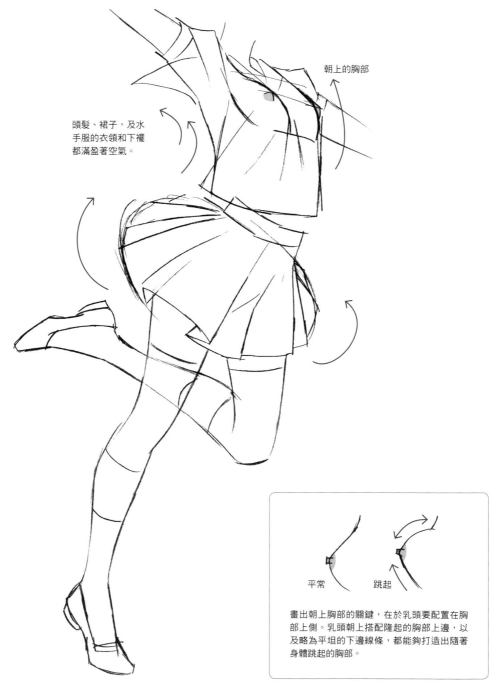

朝上的胸部

頭髮、裙子，及水
手服的衣領和下襬
都滿盈著空氣。

平常　　跳起

畫出朝上胸部的關鍵，在於乳頭要配置在胸
部上側。乳頭朝上搭配隆起的胸部上邊，以
及略為平坦的下邊線條，都能夠打造出隨著
身體跳起的胸部。

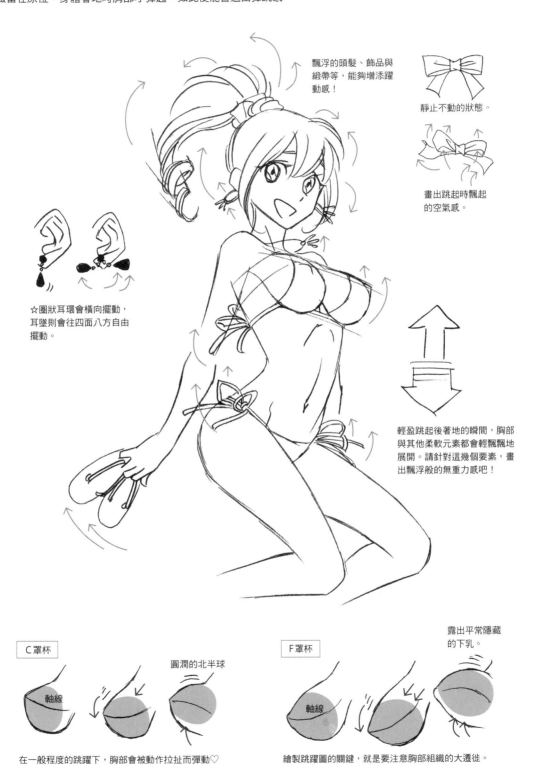

肉感胸部 B罩杯～D罩杯

胸部的脂肪量愈多，與身體動作的時差就愈明顯。肉感胸部的內容物質量比貧乳更大，所以身體往上跳起時胸部要稍微留在原位，身體著地時胸部才彈起，如此便能營造出彈跳感。

飄浮的頭髮、飾品與緞帶等，能夠增添躍動感！

靜止不動的狀態。

畫出跳起時飄起的空氣感。

☆圈狀耳環會橫向擺動，耳墜則會往四面八方自由擺動。

輕盈跳起後著地的瞬間，胸部與其他柔軟元素都會輕飄飄地展開。請針對這幾個要素，畫出飄浮般的無重力感吧！

露出平常隱藏的下乳。

C罩杯

圓潤的北半球

軸線

在一般程度的跳躍下，胸部會被動作拉扯而彈動♡

F罩杯

軸線

繪製跳躍圖的關鍵，就是要注意胸部組織的大遷徙。

跨坐上下運動

採取較低姿勢彈跳身體時，胸部的動態也差不多。想要畫出角色跨坐在某種物體上，膝蓋與手腳都貼著物體上下彈動的模樣時，如同前述，胸部與其他柔軟元素的上下擺動，必須與身體的上下運動出現時差。

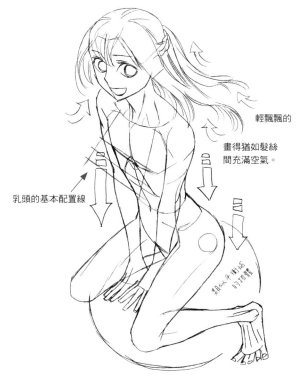

輕飄飄的

畫得猶如髮絲間充滿空氣。

乳頭的基本配置線

身體下降時

畫得稍微誇張一點無妨，請讓乳頭朝著天空吧！

畫出胸部與其他柔軟元素被留在原位的感覺。

身體上升時

頭髮與胸部等柔軟元素，會在引力的牽引下留在原處。

貧乳雖小，動作俱全。貧乳也會跟著上下晃動喔！

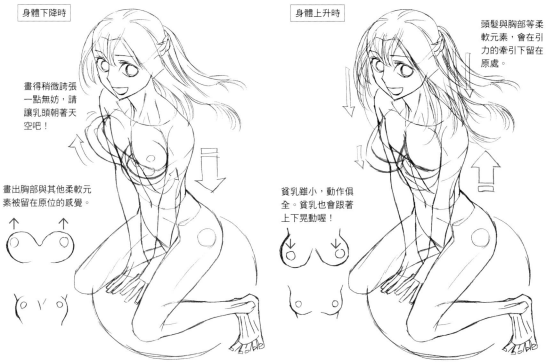

無論是僅僅一次的跳躍或是連續跳躍，身體與各柔軟元素的時差都是相同的，但是連續跳動時畫得誇張一點，能夠更加震撼人心且營造出律動感。

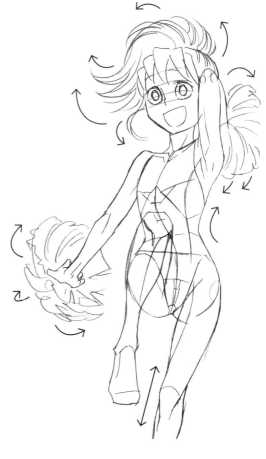

躍動的胸部

這邊畫來供各位參考的是貧乳少女。事實上，描繪胸部跟著各種動作躍動，是需要一點技巧的。身體連續做出不同動作時，雙乳會受到四面八方的力量影響，朝著難以預料的方向擺動。罩杯愈大這種現象就愈明顯，躍動方式與彈來彈去的程度都很驚人，所以要掌握下列三大關鍵：

①先決定好尺寸與形狀。
②胸部都要慢身體動作半拍。
③如果左右乳的躍動狀態各異，就要按照①決定好的尺寸畫出指引線。

一下子要畫出雙邊各有主張的胸部時，最常見的失敗是「左右胸部尺寸不同」，所以決定好乳頭的方向以後，就要按照罩杯畫出指引線，才能夠使左右罩杯一致。

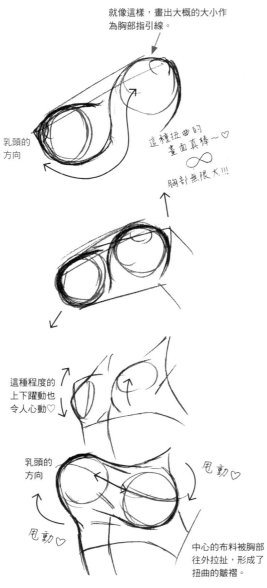

就像這樣，畫出大概的大小作為胸部指引線。

乳頭的方向

這種扭曲的畫面真棒～♡
∞
胸部無限大!!!

這種程度的上下躍動也令人心動♡

乳頭的方向

甩動♡

甩動♡

中心的布料被胸部往外拉扯，形成了扭曲的皺褶。

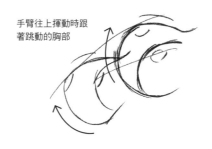

手臂往上揮動時跟著跳動的胸部

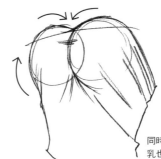

胸部親親♡

先畫出指引線與草稿，藉此決定好兩個乳房的動態，比起個別畫出乳頭或胸部較不容易失敗。

同時彈向內側的左右乳也不賴呢！

劇烈搖晃的胸部

被他人搖晃時，身體會努力想要保持平衡，胸部則會呈現被放生的狀態。

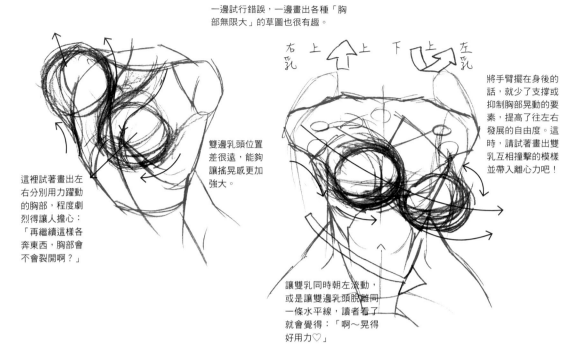

一邊試行錯誤，一邊畫出各種「胸部無限大」的草圖也很有趣。

這裡試著畫出左右分別用力躍動的胸部，程度劇烈得讓人擔心：「再繼續這樣各奔東西，胸部會不會裂開啊？」

雙邊乳頭位置差很遠，能夠讓搖晃感更加強大。

右乳　上　下　上　左乳

將手臂擺在身後的話，就少了支撐或抑制胸部晃動的要素，提高了往左右發展的自由度。這時，請試著畫出雙乳互相撞擊的模樣並帶入離心力吧！

讓雙乳同時朝左流動，或是讓雙邊乳頭脫離同一條水平線，讀者看了就會覺得：「啊～晃得好用力♡」

遼闊的世界中有無限多種乳搖式，這邊試著畫出幾種例子，都是性感身材搭配不規則躍動的胸部。不過畢竟胸部與身體相連，內部也含有組織，所以再怎麼不規則也一定會出現雙乳互撞的畫面。希望各位在理解這些前提的情況下，學習チカライヌ流的不失敗繪製關鍵。

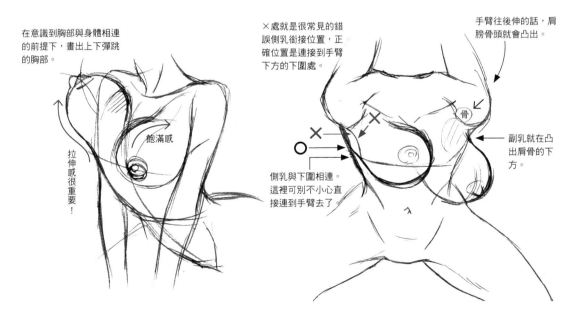

在意識到胸部與身體相連的前提下，畫出上下彈跳的胸部。

拉伸感很重要！

飽滿感

×處就是很常見的錯誤側乳銜接位置，正確位置是連接到手臂下方的下圍處。

手臂往後伸的話，肩膀骨頭就會凸出。

骨

副乳就在凸出肩骨的下方。

側乳與下圍相連。這裡可別不小心直接連到手臂去了。

我個人會一筆一劃慢慢地調整草稿，所以很羨慕能夠一下子就上色的人……!!尤其是繪製動態姿勢時，更是會邊觀察頭部、肩頸、腰部、手臂與雙腿等較大的身體部位，確認沒有奇怪的地方後，再添上胸部、五官、頭髮與四肢等細節。

我在繪製頭部與四肢等會有細節表現的部位時，會將草稿擺在描圖板上，再疊一張紙在上面，先概略試畫各部位後再添上，避免損及已經畫好的草稿。

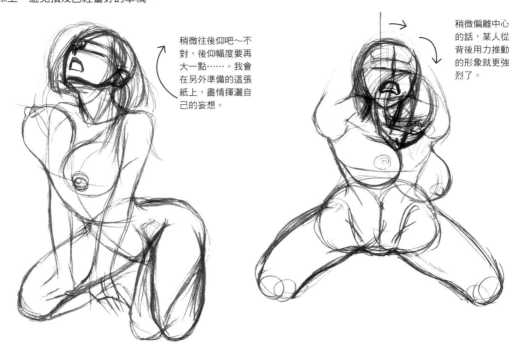

稍微往後仰吧～不對，後仰幅度要再大一點……。我會在另外準備的這張紙上，盡情揮灑自己的妄想。

稍微偏離中心的話，某人從背後用力推動的形象就更強烈了。

接著畫出線稿。胸部與頭髮等雖然同屬柔軟元素，但是擺動方法卻截然不同。胸部屬於「搖動」、「跳動」，頭髮與緞帶等則必須重視「空氣感」。假如以「搖動」的方式描繪頭髮，看起來會像溼溼的一樣具有重量感，所以也可以用在表現溼髮時。不過這邊還是藉由充滿空氣感的柔軟豐盈秀髮，與沉重晃動的胸部形成對比。

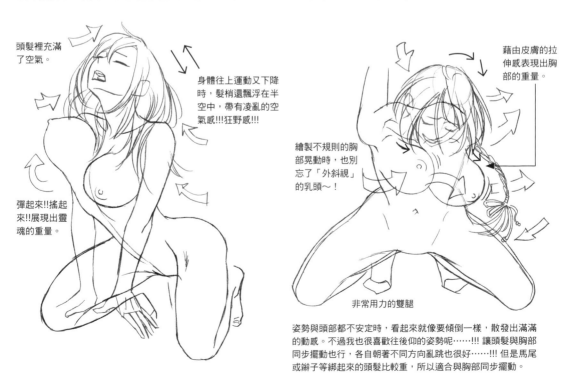

頭髮裡充滿了空氣。

身體往上運動又下降時，髮梢還飄浮在半空中，帶有凌亂的空氣感!!!狂野感!!!

彈起來!!搖起來!!展現出靈魂的重量。

藉由皮膚的拉伸感表現出胸部的重量。

繪製不規則的胸部晃動時，也別忘了「外斜視」的乳頭～！

非常用力的雙腿

姿勢與頭部都不安定時，看起來就像要傾倒一樣，散發出滿滿的動感。不過我也很喜歡往後仰的姿勢……!!! 讓頭髮與胸部同步擺動也行，各自朝著不同方向亂跳也很好……!!! 但是馬尾或辮子等綁起來的頭髮比較重，所以適合與胸部同步擺動。

這裡試著以相同姿勢搭配不同的胸部，各位喜歡站立背後式嗎……？抓住上臂從後方重擊，可以說是非常夢幻的場景呢……。

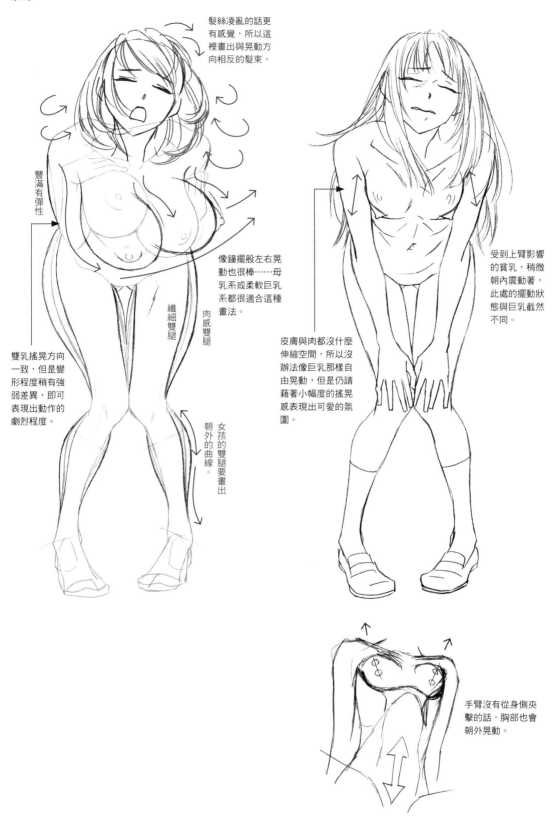

髮絲凌亂的話更有感覺，所以這裡畫出與晃動方向相反的髮束。

豐滿有彈性

像鐘擺般左右晃動也很棒……母乳系或柔軟巨乳系都很適合這種畫法。

纖細雙腿

肉感雙腿

雙乳搖晃方向一致，但是變形程度稍有強弱差異，即可表現出動作的劇烈程度。

女孩的雙腿要畫出朝外的曲線。

受到上臂影響的貧乳，稍微朝內震動著，此處的擺動狀態與巨乳截然不同。

皮膚與肉都沒什麼伸縮空間，所以沒辦法像巨乳那樣自由晃動，但是仍請藉著小幅度的搖晃感表現出可愛的氛圍。

手臂沒有從身側夾擊的話，胸部也會朝外晃動。

「集中一點！托高一點！」的考察

接下來試著以手臂夾住胸部、托起胸部，
或把胸部擺在某個「受體」上看看。

假如像P.33那種舉起手臂時胸部會產生變化的狀態稱為「連動型」變化；那麼藉由手臂、手或其他物體讓胸部產生變化的狀態，就可以稱為「單獨型」變化。這裡要介紹的姿勢不太會被胸大肌與肩膀一帶肌肉影響，想要畫出這種單純托高胸部的姿勢時，必須注意的事項如下：

①要意識到胸部的內部組織。
②明確表現出乳頭變化。
③胸部上下邊的均衡度與施壓的方式，會產生各具特色的乳溝與肉感。
那麼接下來就要一次針對一邊胸部，試著表現出各種外力造成的變化。

我很喜歡乳暈和乳頭有這種高低差的女孩，可以說是超棒的杯狀乳頭!!

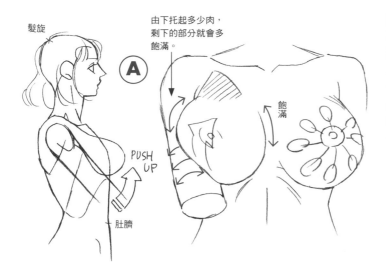

髮旋

由下托起多少肉,
剩下的部分就會多
飽滿。

A

飽滿

PUSH
UP

肚臍

用上臂托起胸部

胸部單獨變化時,要特別留意質量感。繪製沿著施壓物體形狀產生變化的胸部,很容易迷失在左右乳的分量感中。所以請透過適度的調整,讓胸部即使變形仍可維持左右一致的質量。

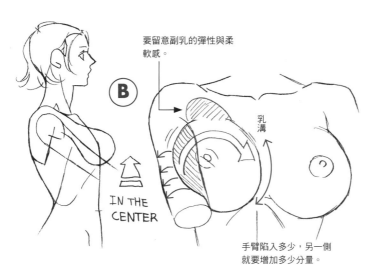

要留意副乳的彈性與柔軟感。

B

乳溝

IN THE
CENTER

手臂陷入多少,另一側
就要增加多少分量。

手臂更靠向中心

掌心差不多覆蓋在肚臍前時,手臂就會落在這個位置。如此一來,就連平常沒有乳溝的胸部都會出現深溝。這時畫出乳頭與下方乳腺、脂肪的流動感會更逼真。

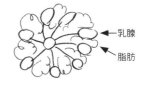

乳腺

脂肪

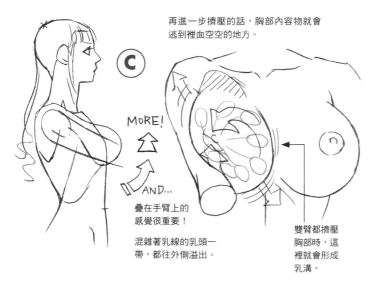

再進一步擠壓的話,胸部內容物就會逃到裡面空空的地方。

C

MORE!

AND...

疊在手臂上的
感覺很重要!

混雜著乳線的乳頭一
帶,都往外側溢出。

雙臂都擠壓
胸部時,這
裡就會形成
乳溝。

胸部受到壓迫時會往乳頭流動,使整個胸型產生變化,而這就是繪製「集中」、「托高」胸部的關鍵。

彈回來

①內容物都擠在一起取暖了~
②能量聚集在乳頭的感覺。
這就是「胸部巨浪現象」。

從剖面圖驗證

剖面圖能夠輕易畫出軸線，所以這裡嘗試了一下。只要是在醫院拍過CT的人，都看得懂這張剖面圖。事實上，我2016年就拍了一大堆，可以說是獲益良多。不過這張剖面圖畫的其實是站姿，而非右圖這種躺姿。

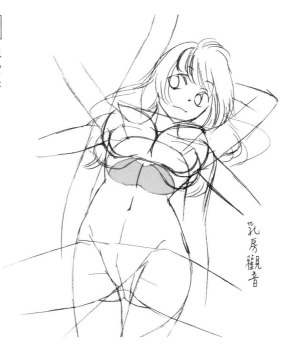

乳房觀音

※請想像從正下方的視角。

別忘了製造母乳的乳腺是呈束狀的。

重要的胸部軸線

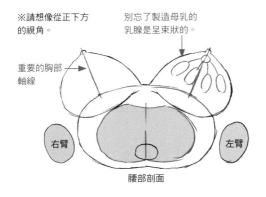

右臂　左臂

腰部剖面

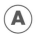 A　雙臂輕按般的壓力，只要稍微描繪隆起處就夠了。

胸部軸線開始彎曲。

乳頭比左邊稍微突出。

原本的乳頭位置

彎曲的話胸部就會更朝外。

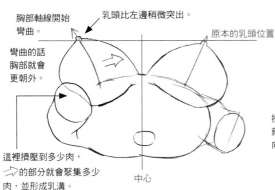

這裡擠壓到多少肉，➡的部分就會聚集多少肉，並形成乳溝。

中心

B　乳頭大幅朝外。

描繪時要意識到軸線的彎曲。

質量進一步集結。

C　乳頭能量同時聚集在前方與外側。

雙乳併攏時乳溝會超過中心點。

要努力維持左右質量相同，不能將某一方畫得特別大。

用手臂擠壓，使胸部彈起。

擠壓了多少肉，就有多少肉會流向兩側與副乳。

常見的巨乳日常變化

我沒說很羨慕喔!!

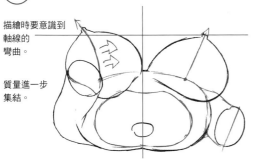

在咖啡廳

不小心運你的都加了肉桂。

孫完

在學校

謝謝你借我筆記!

彈起

這邊要請各位藉由剖面圖，仔細觀察從側邊施壓時，乳腺軸線彎曲導致胸部變形的狀態。只要沒有捏住乳頭拉扯，軸線的長度不會改變。所以若想畫出變形的胸部，請牢記「軸線就算彎曲了，長度也不會改變」以及「乳頭會更加朝外」兩個原則。

用雙臂製作夾心胸部

雖然實際情況會依胸型而異，但是現實生活中的女性只要胸部沒有大得驚人，雙乳之間都會有一些「空間」才是。大部分的人是借助胸罩或泳裝的力量，擠出漂亮可愛的乳溝。雖然作畫時不必過於拘泥於現實情況，這邊

還是介紹用雙臂夾住胸部時的模樣，當作繪製乳溝的參考資料。只要調整雙手的力道，就能夠影響乳溝的變化。

a 將雙手抱在胸前時，雙臂與胸部緊密相貼。

副乳也跟著提高了，請留意這方面的表現。

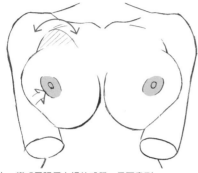

乳頭朝上，變成了眼尾上揚的感覺。只要畫到
這個地步，就能夠表現出集中托高的效果了。

b 聚集在中央的肉終於形成乳溝了。只要雙臂施加相同的力道，中央就會出現筆直的乳溝。

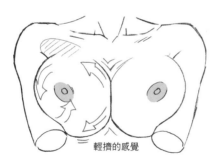

輕擠的感覺

c 用力擠壓時，壓力都聚集在頂點的乳頭上。從雙臂湧來的壓力，讓胸肉腳底抹油四處竄逃，最後聚集在乳頭、副乳與下乳，形成橄欖球般的形狀。

四處溢出的
豐盈胸部～

在留意軸線變化的前提下，畫出「外斜視」的乳頭。

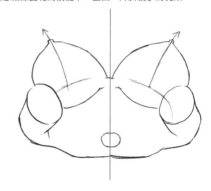

軸線的反折

雙臂擠壓時的力道是單臂時的兩倍，所以雙乳的軸線都會大幅地反折。

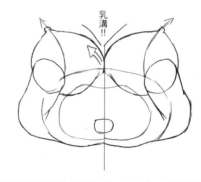

乳溝!!

繪製這種從兩側夾擊胸部的作品時，畫出「更加朝外的乳頭」能夠讓人感受到壓力與彈性。

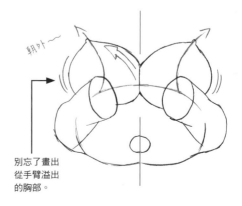

朝外～

別忘了畫出
從手臂溢出
的胸部。

擺姿勢的訣竅①
臉部與上半身朝向正面時，臀部扭向左右其中一邊，就能夠醞釀出立體感與自然的情色感。

擺姿勢的訣竅②
想畫出對稱的身體時，就讓臉部朝向左右其中一邊。另外，也很推薦散發出可愛感的歪頭。因為人類是種迷戀「扭轉」的生物。

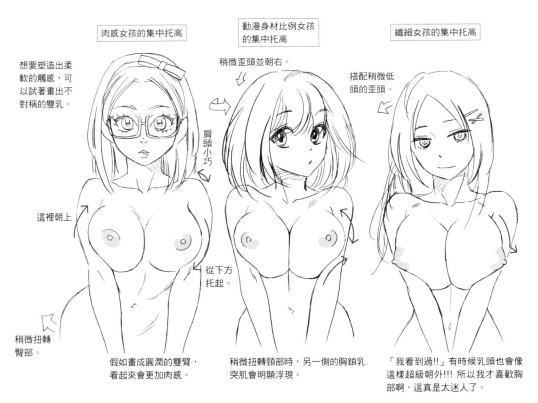

肉感女孩的集中托高

動漫身材比例女孩的集中托高

纖細女孩的集中托高

想要塑造出柔軟的觸感，可以試著畫出不對稱的雙乳。

稍微歪頭並朝右。

搭配稍微低頭的歪頭。

肩頭小巧

這裡朝上

從下方托起。

稍微扭轉臀部。

假如畫成圓潤的雙臂，看起來會更加肉感。

稍微扭轉頸部時，另一側的胸鎖乳突肌會明顯浮現。

「我看到過!!」有時候乳頭也會像這樣超級朝外!!! 所以我才喜歡胸部啊，這真是太迷人了。

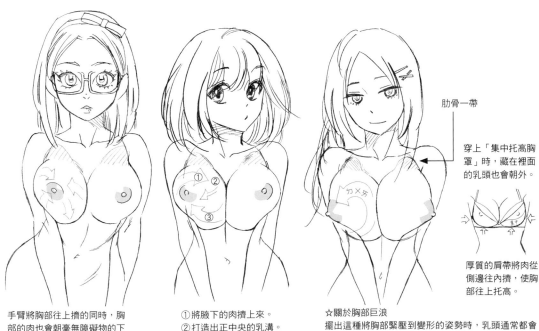

肋骨一帶

穿上「集中托高胸罩」時，藏在裡面的乳頭也會朝外。

厚質的肩帶將肉從側邊往內擠，使胸部往上托高。

手臂將胸部往上擠的同時，胸部的肉也會朝毫無障礙物的下側流動。

①將腋下的肉擠上來。
②打造出正中央的乳溝。
③乳頭也更加往上移動。

☆關於胸部巨浪
擺出這種將胸部緊壓到變形的姿勢時，乳頭通常都會大幅朝外。將胸部擺在桌上，或用手掌從兩側按壓，像這樣用各種方式對胸部組織施壓，與軸線頂點「乳頭」相接的乳腺、脂肪就會聚集在無壓力的部位，使乳頭特別突出。

用手臂夾住的各種版本

胸部讓人不禁想用各種物體夾住，其中最簡單不麻煩的方法就是用本人的手臂！尤其是以手肘壓住的夾法，能讓胸部大幅地往前溢出，這是因為手肘將側乳的分量一口氣集中到乳頭周邊與乳溝所造成的。手臂夾住胸部時搭配「腰部扭到其他角度」的姿勢，不僅

畫起來很順手，也會散發出少女氣息。

手肘緊緊壓住胸部時，肩膀會往內縮起，這時可以像左圖一樣強調肩膀內側的骨感，或是畫成有點生氣的模樣，展現出女孩特有的柔弱感。

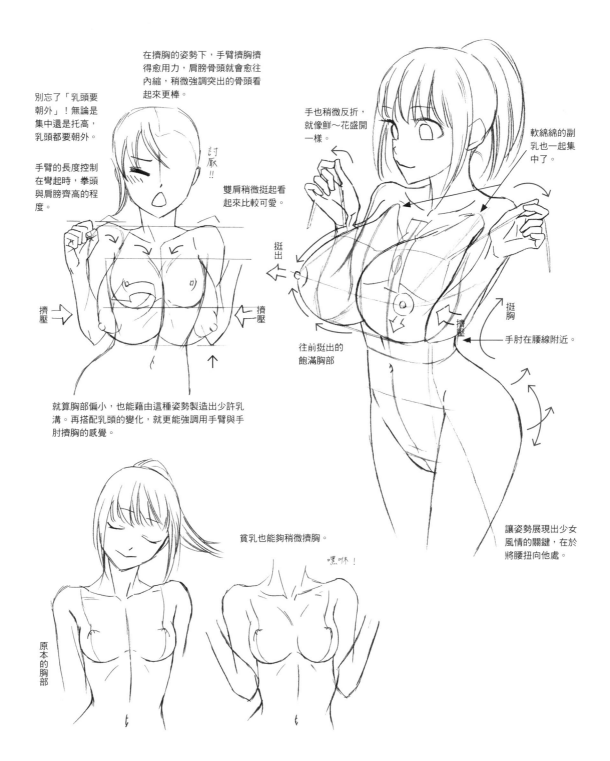

別忘了「乳頭要朝外」！無論是集中還是托高，乳頭都要朝外。

手臂的長度控制在彎曲時，拳頭與肩膀齊高的程度。

在擠胸的姿勢下，手臂擠胸擠得愈用力，肩膀骨頭就會愈往內縮，稍微強調突出的骨頭看起來更棒。

討厭!!

雙肩稍微挺起看起來比較可愛。

擠壓

擠壓

就算胸部偏小，也能藉由這種姿勢製造出少許乳溝。再搭配乳頭的變化，就更能強調用手臂與手肘擠胸的感覺。

手也稍微反折，就像鮮～花盛開一樣。

軟綿綿的副乳也一起集中了。

挺出

往前挺出的飽滿胸部

擠壓

挺胸

手肘在腰線附近。

讓姿勢展現出少女風情的關鍵，在於將腰扭向他處。

原本的胸部

貧乳也能夠稍微擠胸。

嘿咻!

用手按壓胸部

用手緊緊壓住胸部上邊時，胸部內部的組織會集中在下邊，使中心軸彎曲，讓乳頭往上翹的程度超乎想像。繪製貧乳時，只要注意軸線的曲線，讓小指輕靠在胸部上邊即可。

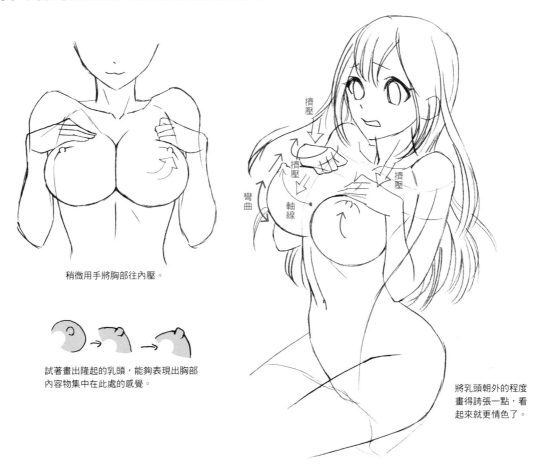

稍微用手將胸部往內壓。

試著畫出隆起的乳頭，能夠表現出胸部內容物集中在此處的感覺。

將乳頭朝外的程度畫得誇張一點，看起來就更情色了。

畫出胸部下邊被塞滿的充實感吧！讓南半球往橫向拓寬，就能畫出下邊的充實感，整體形狀就像橘子的平面圖。

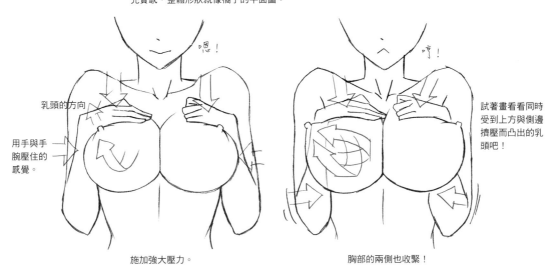

乳頭的方向

用手與手腕壓住的感覺。

施加強大壓力。

試著畫看看同時受到上方與側邊擠壓而凸出的乳頭吧！

胸部的兩側也收緊！

擱在某種物體上

雖然不會自然而然發生這種情況，但還是試著畫出擱在箱子上的胸部。

〈擱著胸部時的注意事項〉

要維持下圍線條不變，且箱子被胸部擋住的這一邊，要對齊下圍線。擱著胸部的底座（箱子）再繼續往上抬的話，就有些強人所難了。想要讓胸部擱在某種物體或平台上時，可以在背後肩胛骨的下方畫出當作基準的下圍線條。

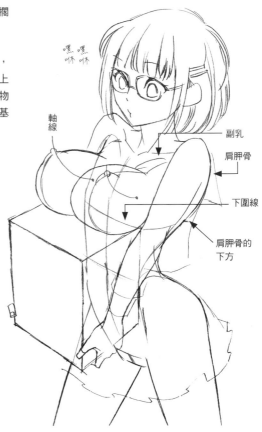

軸線

嘿嘿咻咻

副乳
肩胛骨
下圍線
肩胛骨的下方

繪圖時要注意下列要點：
①胸部所擱的底座，是否高於下圍線條？
②副乳隆起的狀態。
③軸線會往上彎曲（被下邊的肉擠壓）。
④乳頭的基本方向是「外斜視」。

斜後方視角

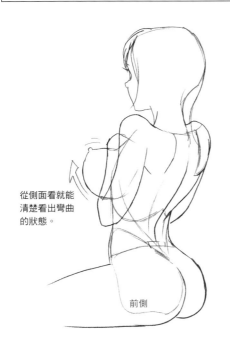

從側面看就能清楚看出彎曲的狀態。

前側

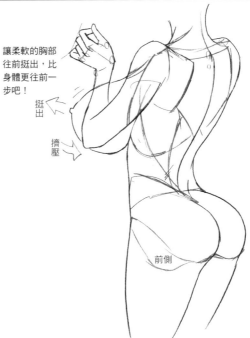

讓柔軟的胸部往前挺出，比身體更往前一步吧！

挺出

擠壓

前側

五花八門的集中方式

胸部非常柔軟
有彈性,會隨
著托在下方的
手臂角度改變
外型。

雙手施壓
的姿勢

用單臂施壓
的姿勢

五花八門的擱法

擱在桌上。

擱在書上。

很幸福的書

擱在地板上。

好痛

軸線

讓胸部的肉從腋
下擠過來。

五花八門的成熟女性

稍微擱在
手上。

但是好害羞喔～

好開心!!

從下邊壓迫的話,軸線
就會朝下彎曲,使乳頭
稍微往下。假如進一步
把胸部擠到中央,乳頭
就會有點鬥雞眼。

和風胸部

擱在腰帶上也很誘人!!
雖然現實中的和服讓
胸部變平坦,但是二次
元畫成豐滿的巨乳也無
妨嘛!對吧?

正常情況是這樣。

胸部與
衣服的皺褶

想藉著緊貼胸部的衣物皺褶
進一步展現出魅力時，
建議先掌握本章介紹的關鍵。

我試著研究胸部上邊也隆起的人，穿上衣服會形成什麼樣的皺褶，結果發現市面上在繪製這種畫面時，多半會將整體胸部畫成最下方那種花生形狀。我明白想要把重點擺在胸部的心情，不過個人認為強調下列要素的話，就能畫出更完美的立體感與胸部要衝出畫面般的臨場感：①「從腋下產生的皺褶」、②「胸部上下的皺褶」。如果大家可以掌握這兩個重點，藉由皺褶表現出比裸體更具臨場感的胸部，那就太棒了！

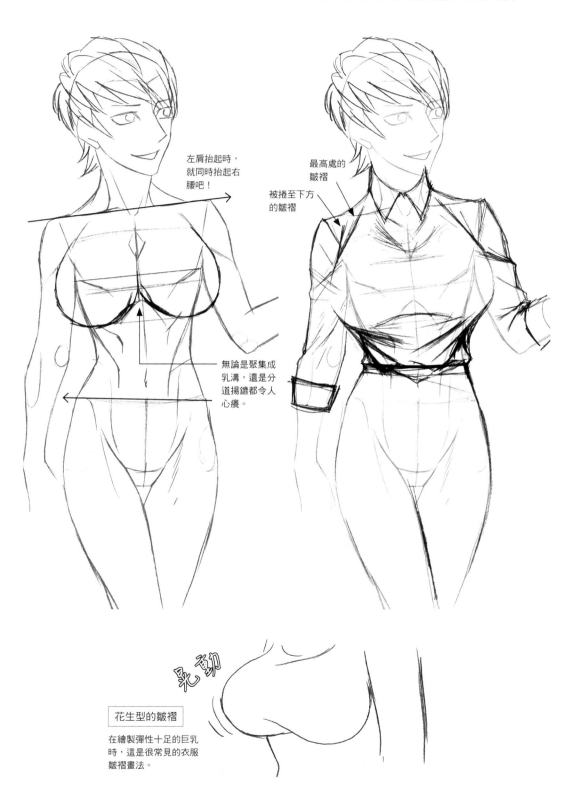

左肩抬起時，就同時抬起右腰吧！

最高處的皺褶

被捲至下方的皺褶

無論是聚集成乳溝，還是分道揚鑣都令人心擾。

乳勁

花生型的皺褶

在繪製彈性十足的巨乳時，這是很常見的衣服皺褶畫法。

胸部的配角

這裡要分別畫出有助於襯托胸部的各部位皺褶,所以不僅畫出了衣物,還選擇了筆挺的類型。

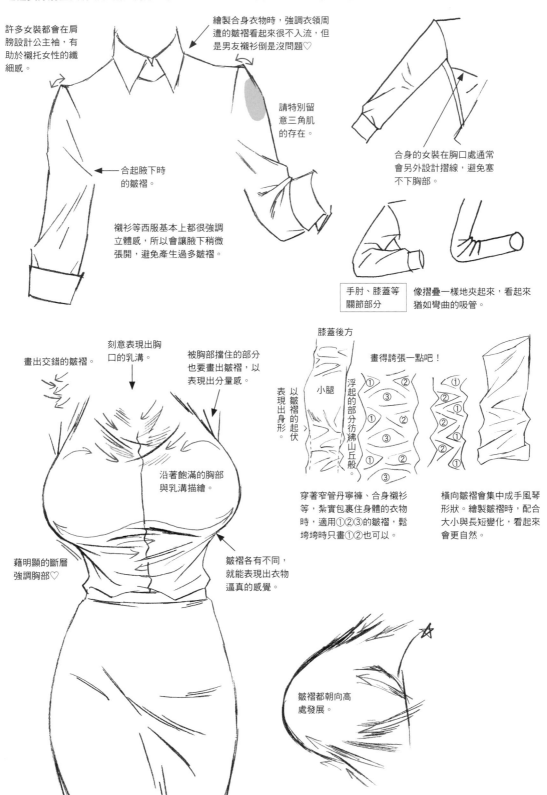

許多女裝都會在肩膀設計公主袖,有助於襯托女性的纖細感。

繪製合身衣物時,強調衣領周遭的皺褶看起來很不入流,但是男友襯衫倒是沒問題♡

請特別留意三角肌的存在。

合起腋下時的皺褶。

襯衫等西服基本上都很強調立體感,所以會讓腋下稍微張開,避免產生過多皺褶。

合身的女裝在胸口處通常會另外設計摺線,避免塞不下胸部。

手肘、膝蓋等關節部分

像摺疊一樣地夾起來,看起來猶如彎曲的吸管。

畫出交錯的皺褶。

刻意表現出胸口的乳溝。

被胸部擋住的部分也要畫出皺褶,以表現出分量感。

膝蓋後方

畫得誇張一點吧!

小腿

以皺褶的起伏表現出身形。

浮起的部分彷彿山丘般。

沿著飽滿的胸部與乳溝描繪。

藉明顯的斷層強調胸部♡

皺褶各有不同,就能表現出衣物逼真的感覺。

穿著窄管丹寧褲、合身襯衫等,紮實包裹住身體的衣物時,適用①②③的皺褶,鬆垮垮時只畫①②也可以。

橫向皺褶會集中成手風琴形狀。繪製皺褶時,配合大小與長短變化,看起來會更自然。

皺褶都朝向高處發展。

關於胸部與周邊皺褶的呈現方式

這邊將女體分成多個區塊，依序破解。

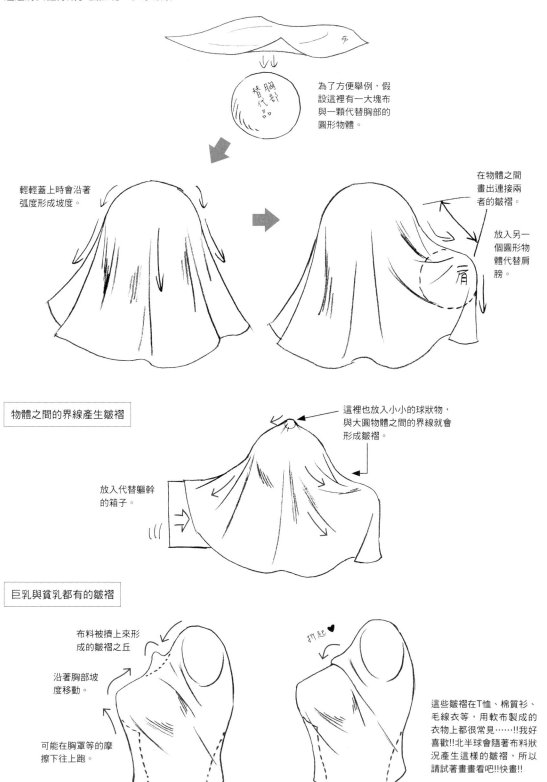

為了方便舉例，假設這裡有一大塊布與一顆代替胸部的圓形物體。

替代品 胸部

輕輕蓋上時會沿著弧度形成坡度。

在物體之間畫出連接兩者的皺褶。

放入另一個圓形物體代替肩膀。

肩

物體之間的界線產生皺褶

這裡也放入小小的球狀物，與大圓物體之間的界線就會形成皺褶。

放入代替軀幹的箱子。

巨乳與貧乳都有的皺褶

布料被擠上來形成的皺褶之丘

沿著胸部坡度移動。

可能在胸罩等的摩擦下往上跑。

抓起♥

這些皺褶在T恤、棉質衫、毛線衣等，用軟布製成的衣物上都很常見……!!我好喜歡!!北半球會隨著布料狀況產生這樣的皺褶，所以請試著畫畫看吧!!快畫!!

布料、材質與胸部一帶皺褶的關係

容易飽含空氣，
輕飄飄的。

會順著輪廓形成
明顯的形狀。

愈下襬皺褶愈多。
有稜有角的皺褶會產生出厚重感。

飄逸的布料

制服的罩衫、薄外套與裙子等，都會出現這類皺褶。請藉由直線與銳利的曲線表現出空氣感。

較重的布料

會出現儼然就像吸附在輪廓上的皺褶，包括T恤與毛線衣等柔軟的材質、貼身衣物與泳裝等，會畫出貼在身上的效果。

偏厚的布料

運動服、丹寧、棉質等帶有厚度的布料，會產生出粗線條的皺褶。皺褶高起處的間距愈寬，愈能強調出沉重的重力感。

推薦的胸部皺褶重點

將布料撐到毫無皺褶的感覺～♡

這種被拉扯的感覺!!!

凹陷處的皺褶

這裡!!畫上圓弧的皺褶！

這裡也是！

胸部下面有多出布料的感覺!!!

從腋下形成的皺褶!!

這種鬆垮感與扭曲程度！

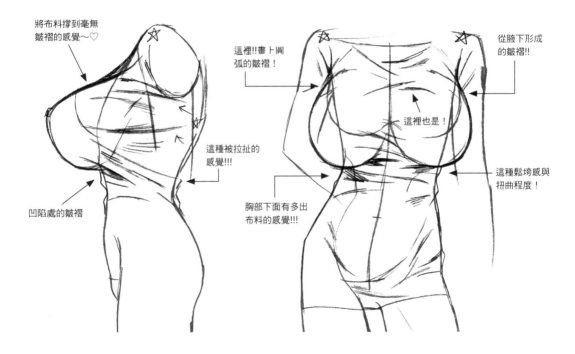

加上身體扭動的服裝皺褶考察

想表現出胸部與腰部扭動時的曲線，只要別迷失乳頭應該從哪裡前往哪個位置，確實畫好基準線，再讓皺褶隨著乳頭移動即可。我會先在腰線上畫出乳頭原本的基準線，然後把交點和扭動後的乳頭位置相連，根據這個方向來畫皺褶。

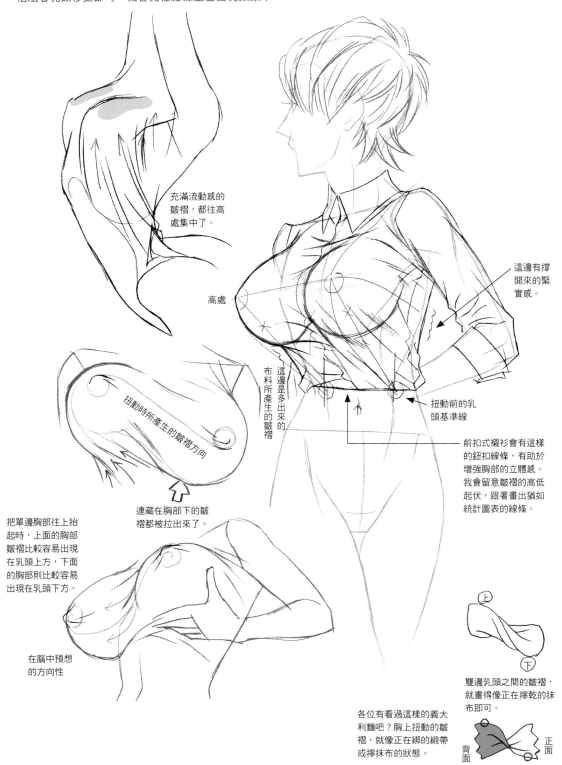

充滿流動感的皺褶，都往高處集中了。

高處

這邊有撐開來的緊實感。

布料所產生的皺褶

這邊是多出來的

扭動時所產生的皺褶方向

扭動前的乳頭基準線

前扣式襯衫會有這樣的鈕扣線條，有助於增強胸部的立體感。我會留意皺褶的高低起伏，跟著畫出猶如統計圖表的線條。

隱藏在胸部下的皺褶都被拉出來了。

把單邊胸部往上抬起時，上面的胸部皺褶比較容易出現在乳頭上方，下面的胸部則比較容易出現在乳頭下方。

在腦中預想的方向性

上

下

雙邊乳頭之間的皺褶，就畫得像正在擰乾的抹布即可。

各位有看過這樣的義大利麵吧？胸上扭動的皺褶，就像正在綁的緞帶或擰抹布的狀態。

背面

正面

畫出不同布料的質感差異

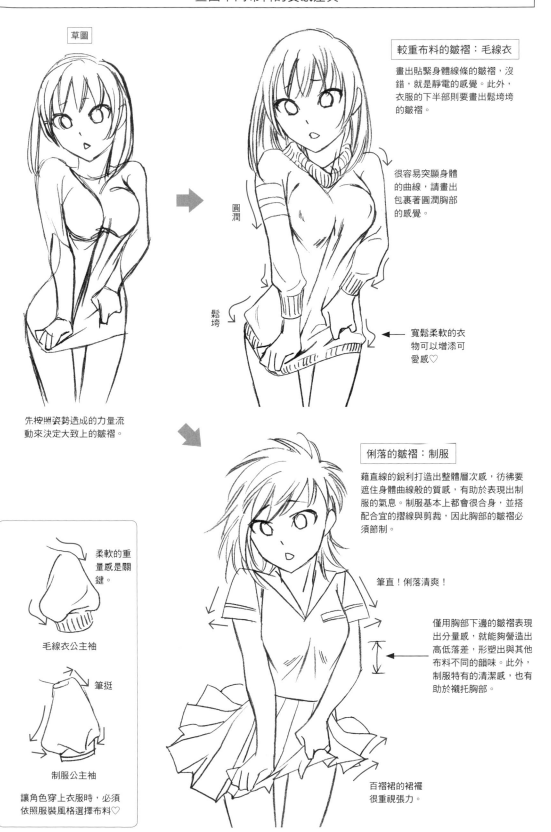

草圖

先按照姿勢造成的力量流動來決定大致上的皺褶。

較重布料的皺褶：毛線衣

畫出貼緊身體線條的皺褶，沒錯，就是靜電的感覺。此外，衣服的下半部則要畫出鬆垮垮的皺褶。

圓潤

很容易突顯身體的曲線，請畫出包裹著圓潤胸部的感覺。

鬆垮

寬鬆柔軟的衣物可以增添可愛感♡

俐落的皺褶：制服

藉直線的銳利打造出整體層次感，彷彿要遮住身體曲線般的質感，有助於表現出制服的氣息。制服基本上都會很合身，並搭配合宜的摺線與剪裁，因此胸部的皺褶必須節制。

筆直！俐落清爽！

僅用胸部下邊的皺褶表現出分量感，就能夠營造出高低落差，形塑出與其他布料不同的韻味。此外，制服特有的清潔感，也有助於襯托胸部。

百褶裙的裙襬很重視張力。

柔軟的重量感是關鍵。

毛線衣公主袖

筆挺

制服公主袖

讓角色穿上衣服時，必須依照服裝風格選擇布料♡

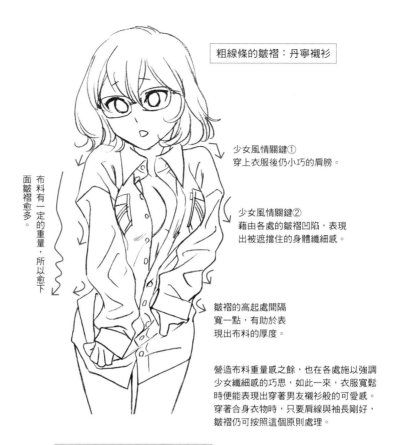

粗線條的皺褶：丹寧襯衫

少女風情關鍵①
穿上衣服後仍小巧的肩膀。

少女風情關鍵②
藉由各處的皺褶凹陷，表現
出被遮擋住的身體纖細感。

皺褶的高起處間隔
寬一點，有助於表
現出布料的厚度。

營造布料重量感之餘，也在各處施以強調
少女纖細感的巧思，如此一來，衣服寬鬆
時便能表現出穿著男友襯衫般的可愛感。
穿著合身衣物時，只要肩線與袖長剛好，
皺褶仍可按照這個原則處理。

布料有一定的重量，所以愈下面皺褶愈多。

丹寧與運動服材質
小小的影響不太會造成這些布料的
皺褶，所以省略乳頭與其他細節，
將整個胸部畫得相當簡潔，並透過
布料厚重感與少女纖細感形成對
比，交織出可愛的氣息。

姿勢、胸部與衣服

繪製時會先賦予身體動作，再依此繪製胸部與衣服皺褶，對吧？如同前述，胸部與手臂（尤其是上臂）關係密切，有時會內擠、伸長或是展現出乎意料的變化。姿勢也會對胸部造成影響，包括趴著、仰躺與側躺，接下來要讓女孩子們穿上不同衣服，帶各位邊複習邊了解各種衣物的實態。

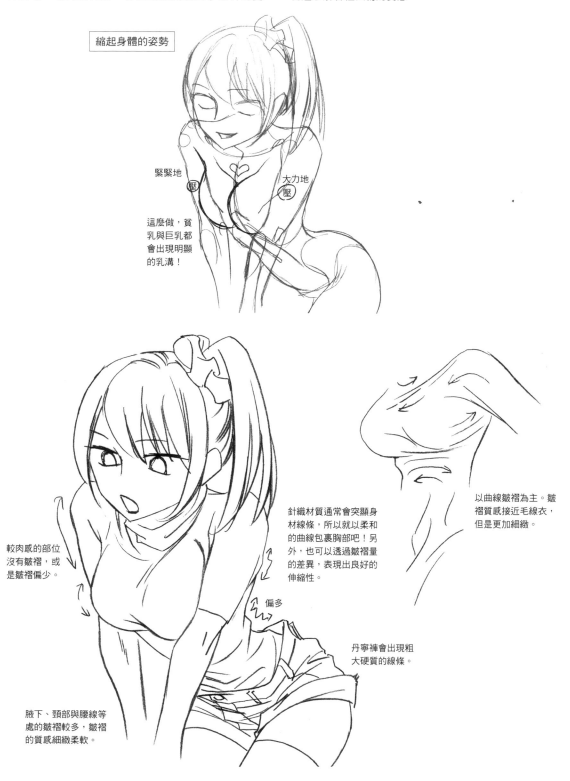

縮起身體的姿勢

緊緊地 壓

大力地 壓

這麼做，貧乳與巨乳都會出現明顯的乳溝！

較肉感的部位沒有皺褶，或是皺褶偏少。

針織材質通常會突顯身材線條，所以就以柔和的曲線包裹胸部吧！另外，也可以透過皺褶量的差異，表現出良好的伸縮性。

以曲線皺褶為主。皺褶質感接近毛線衣，但是更加細緻。

偏多

丹寧褲會出現粗大硬質的線條。

腋下、頸部與腰線等處的皺褶較多，皺褶的質感細緻柔軟。

伸展身體的姿勢 伸長四肢時，要畫出充滿開放感的皺褶！

手臂高於水平的話，胸部也會稍微上揚。

三角肌

三角肌

大圓肌

手臂往後轉的話，胸部也會往側面發展，使胸口略呈敞開的模樣。

用合身與飄逸感組合出女人味。

這裡是把服裝設定為輕薄的雪紡紗，描繪出輕盈的皺褶。雖然也要考量服裝剪裁的影響，不過基本上，如果想與頭髮一起展現出輕柔飄逸的無重力感，只要畫出隨著細微動作或風吹，馬上就變明顯的皺褶，整體感就會很棒。

輕柔飄動的感覺

風

布料完全貼覆在胸部上。

讓衣料飄起來。

輕飄飄

乘著空氣飛揚的服裝

如果是輕柔的雪紡紗或帶透明感的布料，就畫出隨風飄逸的模樣吧♡藉由衣服的邊端表現出輕飄飄的質感，布面也貼緊身體與胸部，即可同時強調立體感與空氣感。

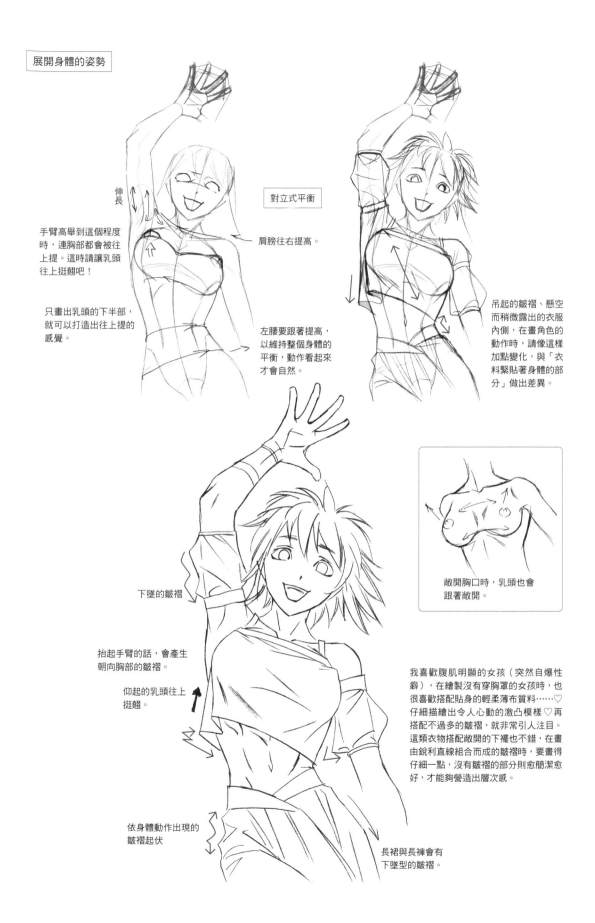

展開身體的姿勢

伸長

手臂高舉到這個程度時，連胸部都會被往上提。這時請讓乳頭往上挺翹吧！

肩膀往右提高。

對立式平衡

只畫出乳頭的下半部，就可以打造出往上提的感覺。

左腰要跟著提高，以維持整個身體的平衡，動作看起來才會自然。

吊起的皺褶、懸空而稍微露出的衣服內側，在畫角色的動作時，請像這樣加點變化，與「衣料緊貼著身體的部分」做出差異。

下墜的皺褶

抬起手臂的話，會產生朝向胸部的皺褶。

仰起的乳頭往上挺翹。

依身體動作出現的皺褶起伏

敞開胸口時，乳頭也會跟著敞開。

我喜歡腹肌明顯的女孩（突然自爆性癖），在繪製沒有穿胸罩的女孩時，也很喜歡搭配貼身的輕柔薄布質料……♡仔細描繪出令人心動的激凸模樣♡再搭配不過多的皺褶，就非常引人注目。這類衣物搭配敞開的下襬也不錯，在畫由銳利直線組合而成的皺褶時，要畫得仔細一點，沒有皺褶的部分則愈簡潔愈好，才能夠營造出層次感。

長裙與長褲會有下墜型的皺褶。

動 藉著朝四面八方飛揚的服裝與頭髮，表現動作的激烈程度。

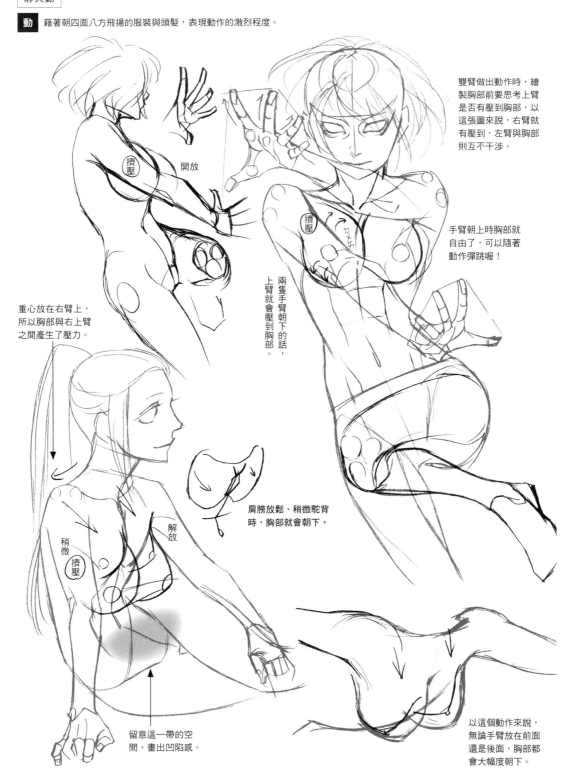

擠壓

開放

雙臂做出動作時，繪製胸部前要思考上臂是否有壓到胸部，以這張圖來說，右臂就有壓到，左臂與胸部則互不干涉。

擠壓

手臂朝上時胸部就自由了，可以隨著動作彈跳喔！

重心放在右臂上，所以胸部與右上臂之間產生了壓力。

兩隻手臂朝下的話，上臂就會壓到胸部。

解放

稍微擠壓

肩膀放鬆、稍微駝背時，胸部就會朝下。

留意這一帶的空間，畫出凹陷感。

以這個動作來說，無論手臂放在前面還是後面，胸部都會大幅度朝下。

靜 衣物與頭髮都朝下，營造出沉穩的氛圍。

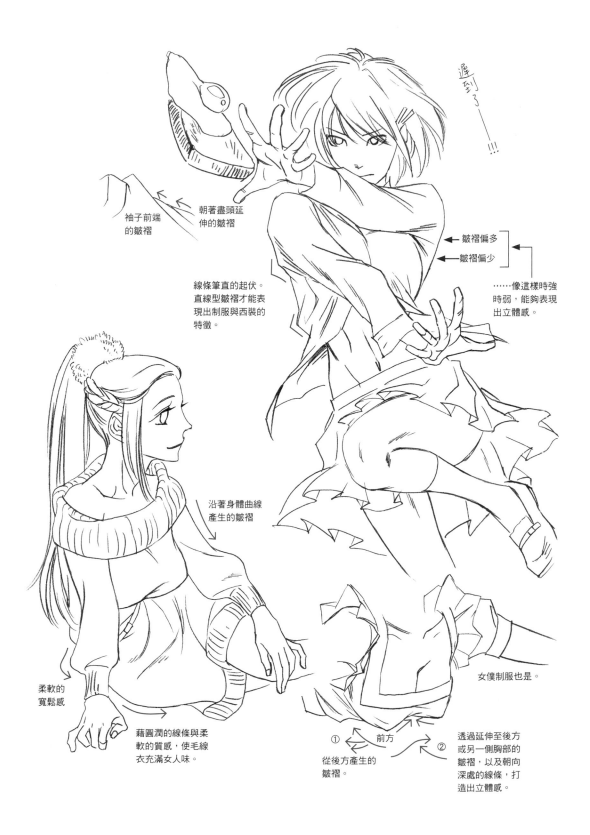

遲到了——!!!

袖子前端
的皺褶

朝著盡頭延
伸的皺褶

皺褶偏多

皺褶偏少

……像這樣時強
時弱,能夠表現
出立體感。

線條筆直的起伏。
直線型皺褶才能表
現出制服與西裝的
特徵。

沿著身體曲線
產生的皺褶

柔軟的
寬鬆感

藉圓潤的線條與柔
軟的質感,使毛線
衣充滿女人味。

女僕制服也是。

① 前方
從後方產生的
皺褶。

② 透過延伸至後方
或另一側胸部的
皺褶,以及朝向
深處的線條,打
造出立體感。

俯視緊身衣物

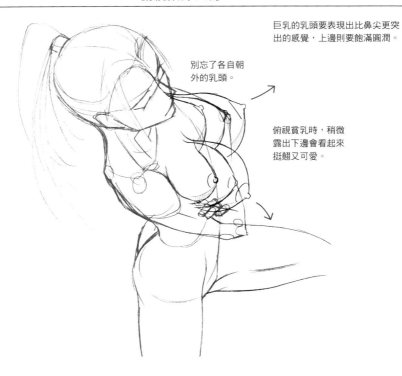

巨乳的乳頭要表現出比鼻尖更突出的感覺，上邊則要飽滿圓潤。

別忘了各自朝外的乳頭。

俯視貧乳時，稍微露出下邊會看起來挺翹又可愛。

緊身衣物

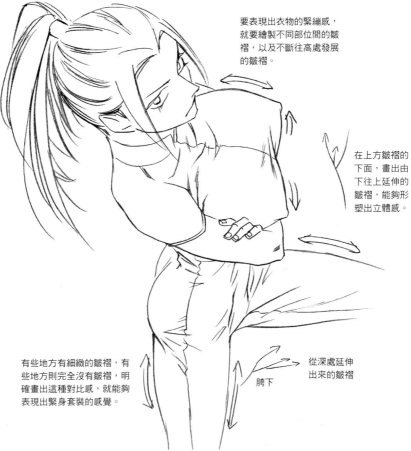

要表現出衣物的緊繃感，就要繪製不同部位間的皺褶，以及不斷往高處發展的皺褶。

在上方皺褶的下面，畫出由下往上延伸的皺褶，能夠形塑出立體感。

有些地方有細緻的皺褶，有些地方則完全沒有皺褶，明確畫出這種對比感，就能夠表現出緊身套裝的感覺。

腋下

從深處延伸出來的皺褶

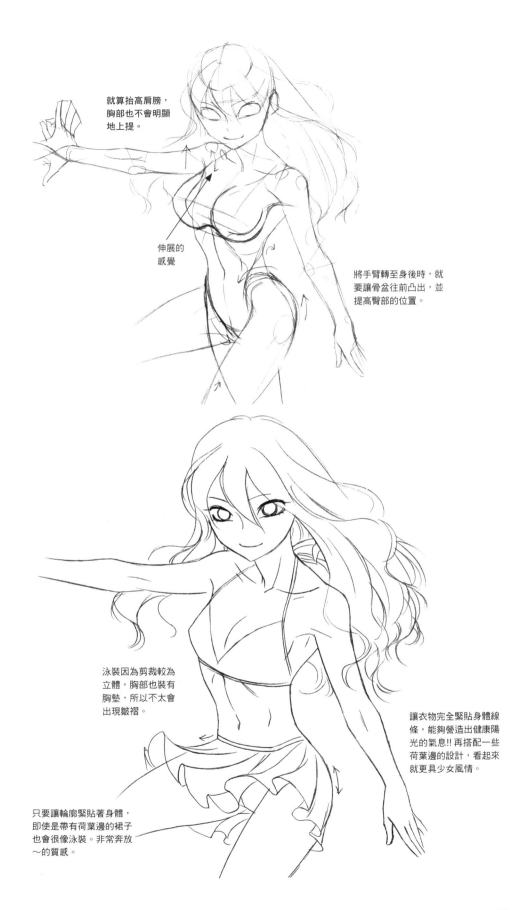

就算抬高肩膀，胸部也不會明顯地上提。

伸展的感覺

將手臂轉至身後時，就要讓骨盆往前凸出，並提高臀部的位置。

泳裝因為剪裁較為立體，胸部也裝有胸墊，所以不太會出現皺褶。

讓衣物完全緊貼身體線條，能夠營造出健康陽光的氣息!!再搭配一些荷葉邊的設計，看起來就更具少女風情。

只要讓輪廓緊貼著身體，即使是帶有荷葉邊的裙子也會很像泳裝。非常奔放～的質感。

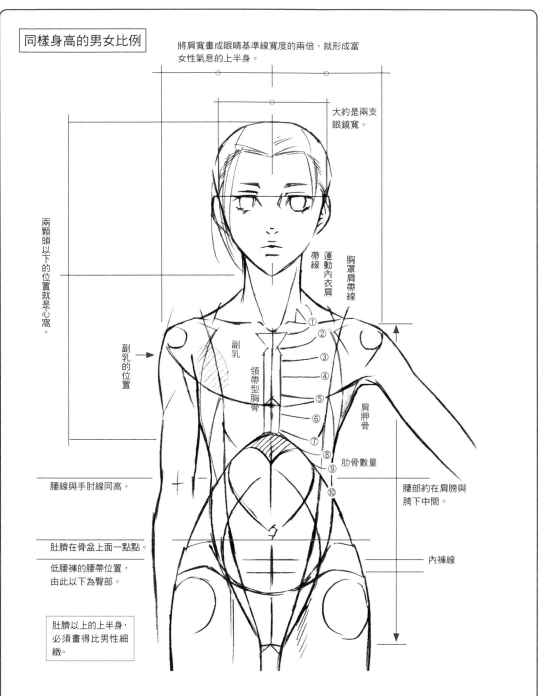

同樣身高的男女比例

將肩寬畫成眼睛基準線寬度的兩倍，就形成富女性氣息的上半身。

大約是兩支眼鏡寬。

兩顆頭以下的位置就是心窩。

運動內衣肩帶線

胸罩肩帶線

副乳的位置

副乳

領帶型胸骨

肩胛骨

肋骨數量

① ② ③ ④ ⑤ ⑥ ⑦ ⑧ ⑨ ⑩

腰部約在肩膀與腋下中間。

腰線與手肘線同高。

肚臍在骨盆上面一點點。

低腰褲的腰帶位置，由此以下為臀部。

內褲線

肚臍以上的上半身，必須畫得比男性細緻。

最後要整理一下重點，所以概略畫出了肌肉與骨骼，只要了解與男性間主要的體格差異，就能夠畫出極富女性氣息的身材。想要把胸部畫得像胸部，就必須畫出具女人味的底座（上半身）。在《性感男臀繪畫技法》中也有提過，男女性的上半身差異為：①女性肺部較小、②肺部較小的關係，肋骨也比較小、③肋骨較小的關係，肩寬也較窄。肩寬與腰幅差不多，或是腰幅稍微寬一點，就是模特兒的體型，腰幅愈寬感覺愈肉感，也會更有熟女的氣息（就好像生過小孩）。喜歡年紀比較大的女性時，就把腰幅畫得寬一點吧♡

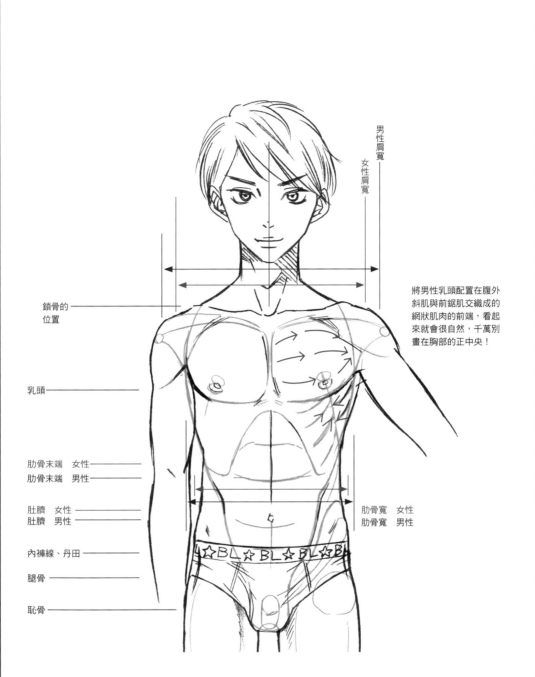

男性肩寬
女性肩寬

將男性乳頭配置在腹外
斜肌與前鋸肌交織成的
網狀肌肉的前端,看起
來就會很自然,千萬別
畫在胸部的正中央!

鎖骨的
位置

乳頭

肋骨末端　女性
肋骨末端　男性

肚臍　女性
肚臍　男性

內褲線、丹田

腿骨

恥骨

☆BL☆BL☆BL☆BL

肋骨寬　女性
肋骨寬　男性

繪製上半身時,要想明確地區分出男性和女性,
最大的關鍵在於「肋骨大小」,就算不論肌肉與
骨架大小,肺活量也不同。
我自己在接受小手術時,曾為了麻醉檢查過肺活
量,當時醫生表示:「嗯,因為是女性,所以這
樣是OK的。」同時也告訴我:「男性的肺活量
比較大。」

所以男性的音量比較大,在我們女性體育成績開
始容易輸給男性的國中開始,男性的肺部就隨著
體格大幅地成長,因此容納肺部的「肋骨」就變
大了,「鎖骨」與「肩寬」也跟著變寬,髖骨則
會收窄。此外,繪製時也要留意肋骨的寬度、厚
度與長度。

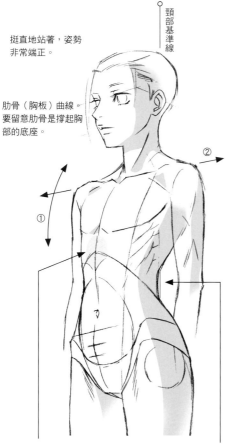

斜下視角　這個角度是坐在地上的人仰望站著的女性。

挺直地站著,姿勢非常端正。

頸部基準線

肋骨(胸板)曲線。要留意肋骨是撐起胸部的底座。

①

②

仰視站姿時,就要把心窩畫得挺出來。這樣就可以將挺翹往上的胸部畫得相當有型(相反地,駝背時心窩會縮起來)。

腰線比頸部基準線更內縮時,能夠打造出充滿女人味的身體曲線。

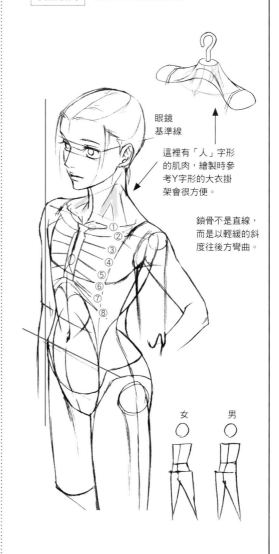

斜上視角　站在椅子上俯視的角度。

眼鏡基準線

這裡有「人」字形的肌肉,繪製時參考Y字形的大衣掛架會很方便。

鎖骨不是直線,而是以輕緩的斜度往後方彎曲。

①
②
③
④
⑤
⑥
⑦
⑧

女　男

這是從左斜下角仰視的視角。從斜下角往上看的畫面中,上半身的重點如下:①肋骨的曲線、②齊高的鎖骨與肩頭、③以頸部基準線為標準畫出的腰線。當然,手臂交叉在胸前或擺出貓咪姿勢時,整體的配置就會產生變化,不只骨骼,肌肉的部分也會有伸縮的變化。至於③則會依喜好而異。此外,這種有角度的視角,比正面圖還要重視立體感,所以繪製時要特別留意深度(身體厚度)。

這是有點難畫的角度對吧?是否曾想舉雙手投降呢?想要畫出「挺直站著」的感覺,就必須重視骨盆的位置。請將骨盆畫得比頭部、胸板還要突出一些吧!後仰或前傾等姿勢都必須以此處作為支撐。不過畫得太突出就會變得男性化,仍須適可而止。骨盆位置畫得好的話,人物就會站得很穩,畫得出穩定的站姿,也就能夠輕易地畫出飽滿的胸部。

明確畫出男女胸部的差異

這裡為P.36、P.39畫出的男女人體補上臉部。想要明確區分出男女身體，必須先了解男女骨骼與肌肉的差異、關係——各位是否能夠理解這個想法了呢？加以

了解之後，就能夠表現出「男人味／女人味」與立體感。所以請各位在作畫時，記得邊思考胸部與周遭組織的配合方式吧！

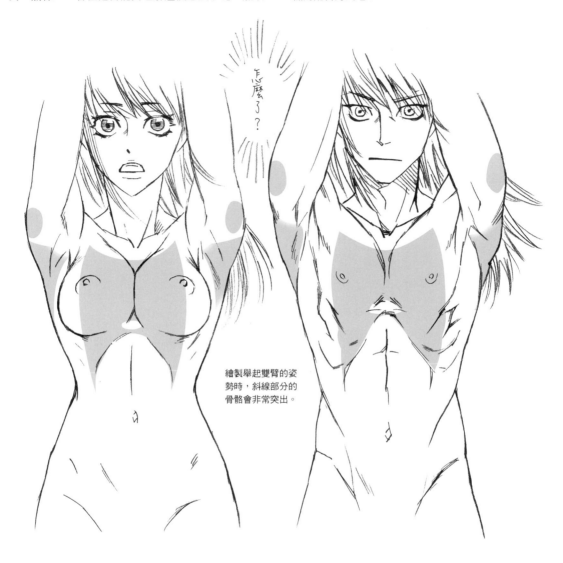

怎麼了？

繪製舉起雙臂的姿勢時，斜線部分的骨骼會非常突出。

後 記

　　好久不見，現在的我仍神采奕奕地整天作畫。

　　終於推出睽違6年的新書，真的很開心。為什麼本書的籌備期間會長得這麼誇張呢？其實是因為我這段期間忙著生產、育兒與家事。《性感男臀繪畫技法》出版時，我正忙著照顧新生兒，雖然獲得了許多寶貴的意見，卻在育兒生活的追趕下，一句也不記得了，睡眠超級不足。在那之後，也因為身體狀況不佳，休息了兩年沒接案，花了一年才恢復到足以作畫的狀態。但是耐性十足的編輯與各位粉絲，卻毫不放棄地等待著我的原稿，徹底鼓舞了我，真的非常感謝。多虧了各位，本書才有問世的機會，真的非常感謝！

　　雖然這段期間都忙著育兒與治病，卻也多了很多機會針對本書介紹的「胸部」進行相當深入的考察，可以說是很充實的一段日子。我的胸部經過生產與哺乳出現了相當大的變化，連我自己也震驚不已。住院時，附近床位的患者正頑強抵抗著乳癌，另外也有朋友因為乳癌而摘除並重建乳房，和她們的接觸讓我得以一直觀察並思考胸部，並將心得融入本書當中。

　　「觀察」、「考察」、「構想」是作畫時的重要程序。雖然應該還有不足的地方，但是本書以我最想推廣的胸部、各式各樣的胸型為基礎，彙整了許多非「歐派星人」的男性很難理解的事情。

　　世界上有五花八門的完美胸部，如果本書有畫出大家心目中的理想胸部，讓讀者感受到幸福與滿足的話，我也會非常開心。請各位努力畫出各種美好的胸部吧！如果本書能夠祝各位一臂之力，我將感到非常榮幸。

チカライヌ

チカライヌ

定居大阪的插畫家與書法家。
有許多豐富的作品，包含為廣告、包裝設計
繪製的水彩畫及花體字等。
同時也活躍於創作、腐向插畫等各種領域。
以日籍導師的身分參與針對歐美市場的
插畫線上學校「MIKAN SCHOOL」，
積極進行技術方面的指導。

漫畫家構圖設計：
究極美胸繪畫技法

2020年5月1日初版第一刷發行
2022年4月1日初版第二刷發行

作　　　者　チカライヌ
譯　　　者　黃筱涵
編　　　輯　陳映潔
美 術 編 輯　竇元玉
發 行 人　南部裕
發 行 所　台灣東販股份有限公司
　　　　　＜地址＞台北市南京東路4段130號2F-1
　　　　　＜電話＞(02)2577-8878
　　　　　＜傳真＞(02)2577-8896
　　　　　＜網址＞http://www.tohan.com.tw
郵 撥 帳 號　1405049-4
法 律 顧 問　蕭雄淋律師
總 經 銷　聯合發行股份有限公司
　　　　　＜電話＞(02)2917-8022

著作權所有，禁止翻印轉載。
購買本書者，如遇缺頁或裝訂錯誤，
請寄回更換（海外地區除外）。
Printed in Taiwan.

國家圖書館出版品預行編目資料

漫畫家構圖設計：究極美胸繪畫技法/
チカライヌ著; 黃筱涵譯. -- 初版. --
臺北市：臺灣東販, 2020.05
96面；18.2×25.7公分
ISBN 978-986-511-335-3 (平裝)

1.漫畫 2.繪畫技法

947.41　　　　　　　　109004135